人气海报决定！
动画主视觉图制作揭秘

日本株式会社BNN新社　编著

优莱柏　译

北 京 出 版 集 团
北京美术摄影出版社

图书在版编目（CIP）数据

人气海报决定！：动画主视觉图制作揭秘 / 日本株
式会社BNN新社编著；优莱柏译. — 北京 ： 北京美术摄
影出版社，2020.12
ISBN 978-7-5592-0386-1

I. ①人… II. ①日… ②优… III. ①插图（绘画）—
计算机辅助设计 IV. ①J218.5 39

中国版本图书馆CIP数据核字（2020）第175385号

北京市版权局著作权合同登记号：01-2020-3905

人气海报决定！

动画主视觉图制作揭秘

RENQI HAIBAO JUEDING!

日本株式会社BNN新社　编著

优莱柏　译

出　版　北 京 出 版 集 团
　　　　北京美术摄影出版社
地　址　北京北三环中路6号
邮　编　100120
网　址　www.bph.com.cn
总发行　北京出版集团
发　行　京版北美（北京）文化艺术传媒有限公司
经　销　新华书店
印　刷　广东省博罗县园洲勤达印务有限公司
版印次　2020年12月第1版第1次印刷
开　本　210毫米×270毫米 1/16
印　张　10
字　数　120千字
书　号　ISBN 978-7-5592-0386-1
定　价　88.00元

如有印装质量问题，由本社负责调换
质量监督电话　010-58572393

前　言

感谢您对《人气海报决定！：动画主视觉图制作揭秘》的支持。本书以知名动画电视、动画电影作品的主视觉图为例，邀请创作人员对绘制过程进行了讲解。

动画主视觉图，即作品的主要视觉宣传图，多用于制作海报或刊载至官方主页。它直接影响着观众对作品的初步视觉体验，某种意义上或许比正片更重要。

因此，主视觉图多由总作画导演或角色设计师执笔。主视觉图中包含多种技术元素：构图、人物，甚至动画创作技巧。

我们将在本书中揭开动画工作室版权插画创作的神秘面纱——对从草图、原画、润色、背景直至成图的绘制过程进行剖析、讲解。本书在手，不仅可以了解职业人士在创作现场工作的流程，还可以接触到设定资料，借此深度了解相关作品。

除技术层面之外，本书还谈及"作品包含的情感信息""解析技巧意图"等内容，它将对包含动画爱好者在内的所有绘画创作人士有所启发及帮助。在此衷心希望本书能加深广大读者对动画及绘画的理解。

扫码可得

《宣告黎明的露之歌》夜空制作过程

《正确的卡多》部分人物设定图

目　录

正确的卡多

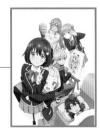

这个美术社大有问题！

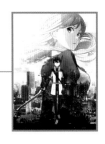

动画电影
刀剑神域——序列之争

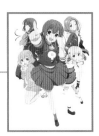

少女编号

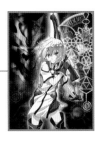
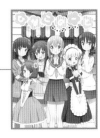

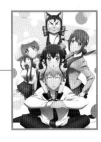

动画制作流程

多个专业领域的负责人联手打造

我们平时看到的动画由多个专业领域的负责人联手打造。大致分为"前期制作""制作""后期制作"三大部分。本书以"前期制作"中的准备工作（即设定资料），以及制作工程为主要内容。"制作"指动画视频的制作。大多数动画经历了从"脚本"起步，至"分镜头"，并分"原画"和"背景"两单元单独制作的过程。"原画"中已成"视频"的部分需要进行修补，使之流畅。随后在"润色"步骤中进行上色，进入拍摄。成品动画要进行"编辑"，调整长度后才成影像。接下来添加语音、音乐，经"混录"，确认音频信息是否协调，最后经"视频编辑"，合并输出为成品影像。

动画制作流程图

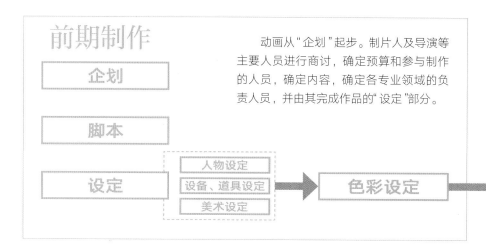

动画从"企划"起步。制片人及导演等主要人员进行商讨，确定预算和参与制作的人员，确定内容，确定各专业领域的负责人员，并由其完成作品的"设定"部分。

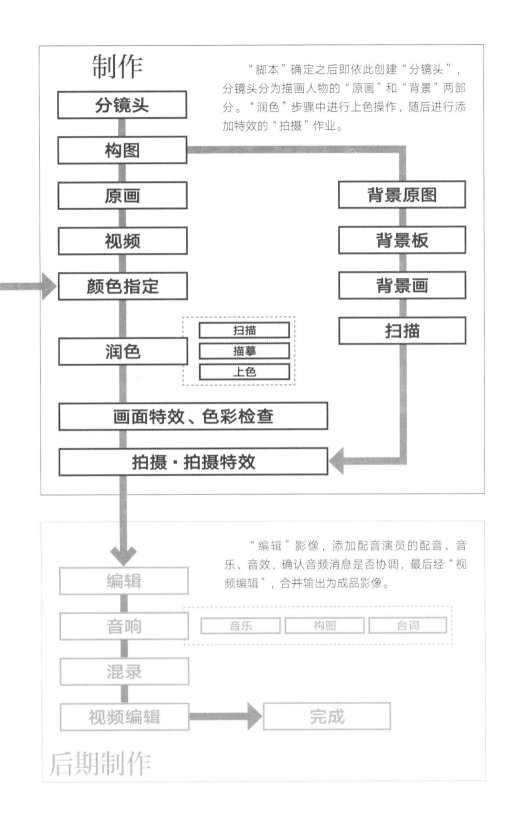

制作

分镜头

构图

原画 　　　　　　　　　 背景原图

视频 　　　　　　　　　 背景板

颜色指定 　　　　　　　 背景画

润色 　扫描　　　　　　 扫描
　　　描摹
　　　上色

画面特效、色彩检查

拍摄·拍摄特效

"脚本"确定之后即依此创建"分镜头"，分镜头分为描画人物的"原画"和"背景"两部分。"润色"步骤中进行上色操作，随后进行添加特效的"拍摄"作业。

编辑

音响　　音乐　构图　台词

混录

视频编辑 → 完成

"编辑"影像，添加配音演员的配音、音乐、音效，确认音频消息是否协调，最后经"视频编辑"，合并输出为成品影像。

后期制作

动画制作专业术语

了解专业术语，深入理解作品制作工序

本书内容基于专业动画制作人员的讲解，其中涉及制作现场所用专业术语。如未经业界熏陶，即便插画创作人士也可能对其感到生疏。本节将对部分专业术语进行汇总，通过了解这些专业术语，读者可以具体了解在平时观看的动画中，相关人员如何各司其职。今后在观看动画时，不妨留心这些部分，或可加深对动画制作人精细技术的理解。

一号阴影

画面要通过阴影的浓淡体现立体感，这一点不仅限于动画。上好底色的标准阴影称为"一号阴影"，要填充比这个部分更深的阴影时，即添加"二号阴影""三号阴影"等更暗的阴影。

场景板

专为展现作品世界观而绘制。它不会出现在动画正片中，绘制完成后由制作团队共用，以协助负责每个环节的人员在脑中建立世界观的概念。多由背景导演担纲绘制。

原画

动画师以构图为基础创作的一张画。描绘的多是静止的关键节点的画面。多张原画之间插入过渡画面，两者相辅相成，构成动态画面。

拍摄处理

动画中的"拍摄"指将完成的人物和背景合并，并给画面添加特殊效果的过程。同时也包括模糊、打光等光源、反射光调整类操作，以及光照、爆炸等特效的添加。

润色

动画制作中的润色工序，指为完成的原画上色的过程。对上完色的人物进行色调确认的工作称为色彩检查，确定人物基本颜色的工作称为色彩设计。

分镜头

相当于影像作品的设计图。分镜头上描绘的是每个镜头的大致构图、动作、台词、镜头等信息。分镜头是影像的根基，堪称动画的核心，主要由导演执掌。

色描/色TP

用接近描画色的颜色（除黑色实线外）描摹线条的过程。当需要分区域描画阴影时，或描绘水、烟雾等缥缈物体时，其轮廓线的展现，多需用到色描。色TP即"色彩Trace Paint"的简称。

角色表

人物设计师会提前做好包含三面图、身高对比、所用颜色等信息的设定资料，以保证在动画制作这个团队工作中，不同画师笔下的人物形象保持一致。

作画导演

在动画制作中，作画导演的工作是对多位原画师绘制的原画进行修改。作画导演的修改，在保证作品画面统一，保证作品质量方面发挥着至关重要的作用。

胶片

早期动画制作中，原画是画在一种名为"胶片画"的透明板上的。后来随着数码化的发展，胶片画制作的动画在当今日本已被淘汰，但胶片这种形式依然在使用，只不过已转化为影像的电子数据。

律表

律表是一种指示记录，其中包含随时间而推进的表演和台词放出的时机，拍摄中的镜头，特殊效果的指定等内容。影像制作操作，便是以律表为基础进行中割，并将剪切过的影像做成成品的过程。

双重曝光

英文全称是double exposure，指的是通过曝光，使得多个图像素材呈现出一种若有若无的半透明状态，从而达到透视的表现手法。各个图像素材均通过曝光呈半透明状态，是透明视觉效果的一种技法。

特殊效果

爆炸、水、光波等视觉效果。换言之，为了让画中的光、水效果更逼真，而对其添加效果，添加光照，进行调整的一种操作。特殊效果主要由负责拍摄的人员进行添加。

中割

如果在动画的一连串动作中，关键动作的画（原画）有两张，则两张原画之间添加的过渡画称为中割。从职责分配上来讲，原画师负责画原画，动画师负责画中割。

留白

原画负责人交付给润色负责人，向其告知无须上色的位置。一般用"×"标记，这是动画行业的传统做法，数码环境中仍有不少人沿用。

背景（BG）

风景、建筑物等人物活动的场景部分。日本出品的动画，背景大多由专属团队或公司负责，少有单一团队同时负责人物和背景的案例。

蜡纸阴影

为了避免上色呈现整面均一的呆板感，需要做出渐变效果，而视差则是为做渐变而服务的一种技法。该词来源于胶片摄影时代的"paraffin"。现在指在进行合成时，将渐变素材进行正片叠底或以滤色模式进行叠加的工作。

混录

在动画制作中，混录指将语音数据、背景音乐、效果音与影像合并使之契合的工序。要遵照音响导演的指示进行校对，确认完成的影像和录制好的音频文件是否无缝对接。

动态化

给原画清稿进一步补充原画之间的过渡动作画面，将静止的原画做成动画的工序。经此工序，原画与其之间的动态过渡画面产生连续性，静止画面仿佛动了起来，形成动画。

描线

将原画放置于摹写台，透过它在上方进行描线的操作。也称清稿（clean up）。负责人员需依照原画师的笔触进行清稿，保证原画师画面氛围的留存。

人物基本色

即人物的基础色调。单个角色的头发和皮肤需要使用色彩设计师设定的颜色。动画制作是多人作业，上色需按预设进行，以免色调不统一。

透视

又称远近法、透视画法，英文全称为perspective。如要做出有纵深感的画面，需要以观者的视角为基准，将远处的物体画小，近处的物体画大；如做俯视或仰视画面，则使物体呈现歪曲状的一种技法。

高光（Hi）

为展现某部分的发光效果，而用白色轮廓线描画的位置，简称Hi（highlight）。通常加在眼睛、头发、皮肤等部位。阴影和高光的添加有助于增强画面的立体感。

设计稿（L/O）

简称L/O，也称"场景设定"或"画面构成"。构图类似草图，其中包括对分镜头、整体构成、布局、背景原图、剪切内容等信息的具体设计样式。

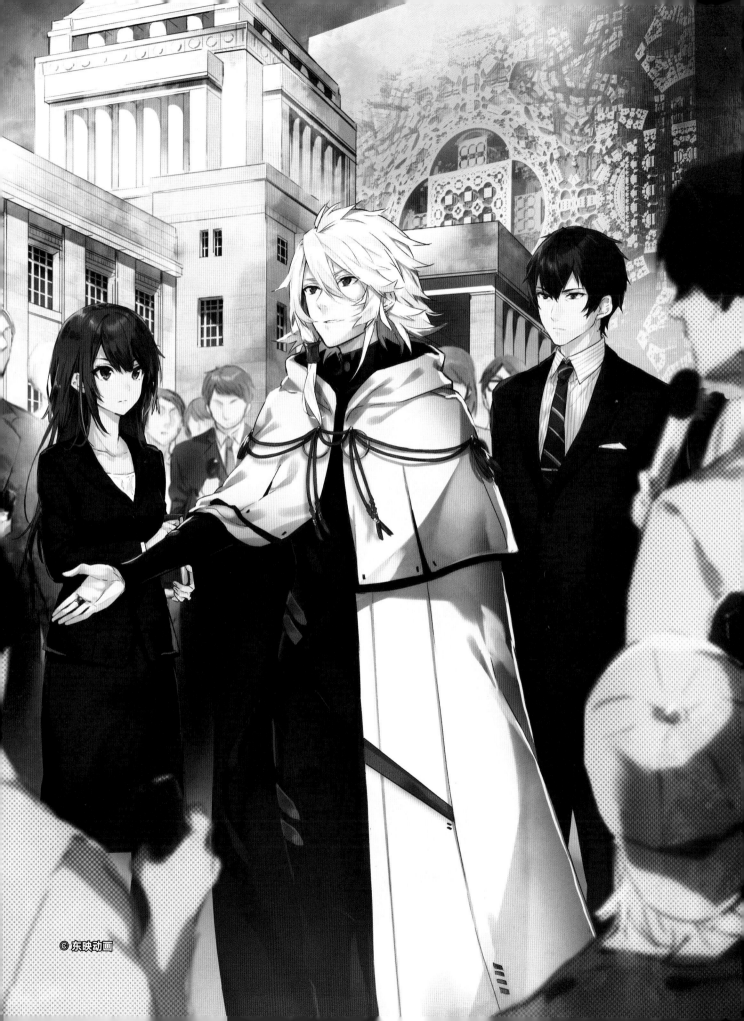

正确的卡多

kado:the right answer

正确的卡多

[制作团队]

总导演：村田和也 / 系列指导：渡边正树
脚本：野崎窗 / 剧情展现：良守道、齐藤昭裕、田边泰裕
人物原案：有坂爱子 / 人物设计：真庭秀明
CG 指导：加藤康弘
人物监督：宫本浩史
首席人物建模师：岩本千寻
首席动画师：安田祐也、牧野快
平面设计：铃木夏希
色彩设计：岩泽黎子 / 美术导演：佐藤豪志（Smartile）
摄影导演：石塚惠子 / 编辑：福光伸一 / 音响导演：长崎行男
音响效果：今野康之（swara-pro）/ 音乐：岩代太郎
动画制片人：小仓裕太
制片人：野口光一
动画出品：东映动画

[剧情简介]

　　真道幸路朗是一名外务省官员，他乘坐的客机即将起飞时，空中出现了一个巨大的立方体，该立方体迅速变大，吞噬了乘客们乘坐的客机。巨大的立方体名为"卡多"。卡多中走出神秘人物亚哈库依·扎修尼纳，他试图与人类接触，但是……

神秘的"卡多"突然出现，人类是否能找到正确方向？

　　《正确的卡多》由东映动画公司出品，是一部颇具特色的动画作品。正片动画中采用了3DCG技术，许多场景动态感十足，扣人心弦。本片团队阵容豪华，总导演是村田和也，华丽的人物原案由有坂爱子负责，小说家野崎窗负责构建作品世界观，撰写故事脚本。此处所用的主视觉图是有坂老师的最新创作，我们就人物及卡多的设定内容进行了采访。

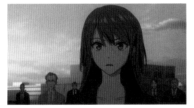

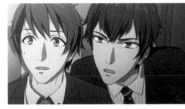

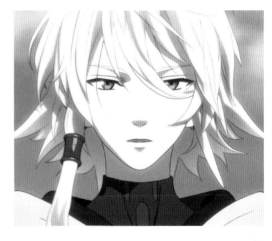

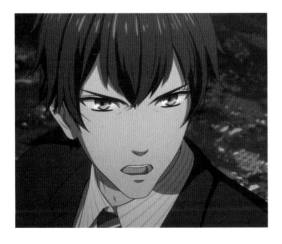

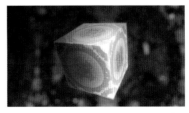

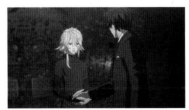

第1步

人物原案 负责人：有坂爱子

《正确的卡多》人物原案由插画家、漫画家有坂爱子执笔。我们采访了有坂老师，了解了他创作人物的过程。

▶ 《正确的卡多》中人物的制作过程

○亚哈库依·扎修尼纳

☑要点

关于画风的突破

目前，同人及 Fan art 类作品（同人的另一形式）方面，我主要画面向男性读者的，以女生为主的插画。漫画作品则主要以女性读者为对象。这次我力图做出一部男女皆宜的作品，于是大胆挑战，尝试做出将两者完美融合，面向普通大众的设计。

［ 接 受 委 托 ］

制片人野口光一先生表示，我的画风很适合这个作品，遂有幸受其委托。最初只拿到了故事大纲，于是我开始思考要如何创作人物。身为一个新人，担此重任，多有紧张杣不安，但我仍然接受了委托，权当是一次挑战。

○徭沙罗花　　○真道幸路朗

 # 人物原案设定资料

[扎 修 尼 纳 人 物 设 定 图]

扎修尼纳是来自地球之外的异星人角色，因此我给了他一个较另类的外表。但是又不想让他显得太过耀眼，于是给予了他比较低调的色调。白色的头发和衣服、黑色的紧身衣，同时又保留了通过衣着散发出的神秘气质。

·来自地球外部的异星人角色构想图

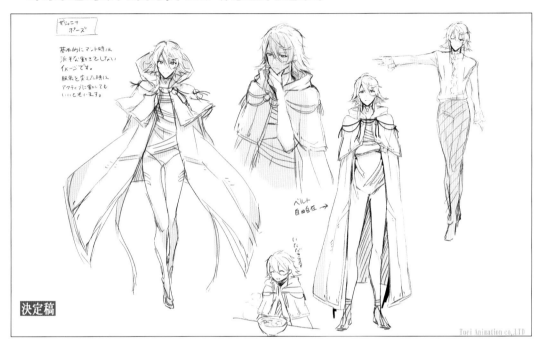

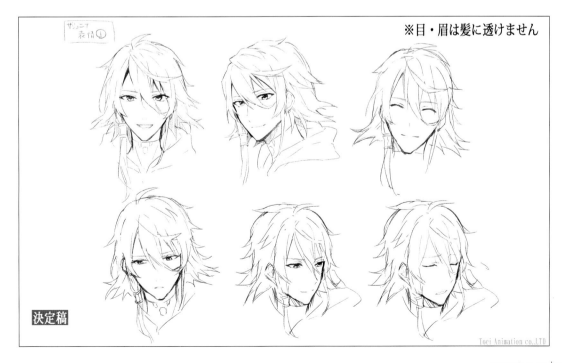

※目・眉は髪に透けません

从插画到3DCG

负责人：有坂爱子、小仓裕太

3DCG 按照有坂爱子老师绘制的人物设定而创建。我们对有坂老师以及动画制片人小仓裕太先生进行了采访。

[扎 修 尼 纳 的 人 物 设 定 （ 原 案 插 画 ）]

·五面图是建模的基础需求

这是我第一次接动画设计工作，对细致程度没有明确把握，索性多做了一些资料。从五面图、正面图、仰视图、俯视图、表情集，乃至指尖，我自认已提供了详尽的设定，为相关人员做出完成度较高的建模提供了足够的支持。特别是扎修尼纳的建模，个人感觉做得极为精细（有坂老师）。

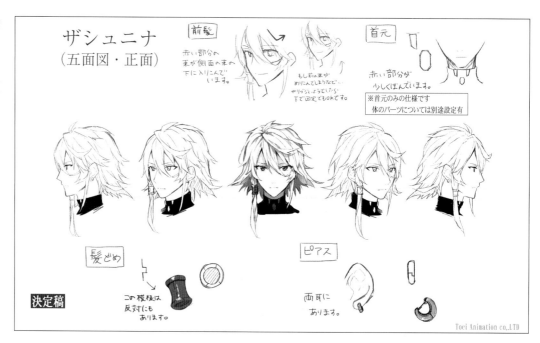

·精细设定部位

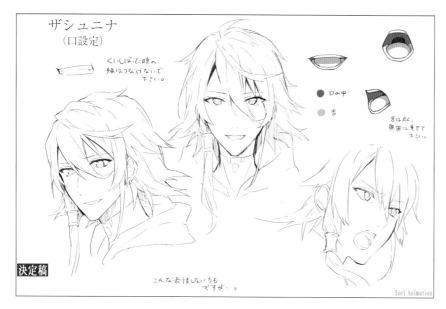

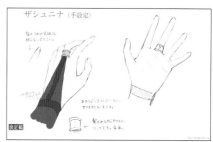

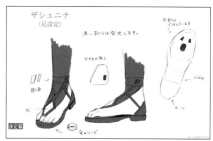

［　扎　修　尼　纳　３　Ｄ　Ｃ　Ｇ　图　　］

· 按照人物设定图做3DCG

　　将2D平面设计图做成3DCG，视觉
死角在所难免，我认为制作方可能会就
此产生一些疑问。比如某些关于头发的
部分，仅凭平面设计图无法把握准确形
态，比如头发连到哪里、断在哪里等等
等。再比如衣服的褶皱，它在人物动起
来的时候是一个较难把控，需要下很多
功夫的部位（小仓先生）。

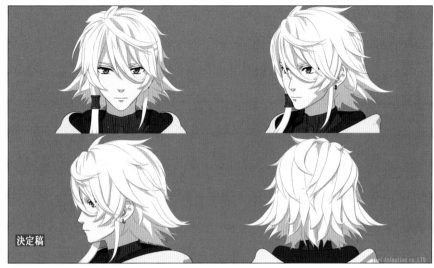

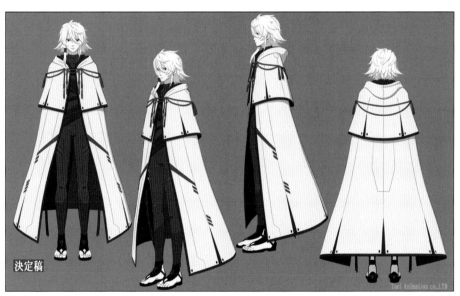

✅ **要点**

不简单的披风

　　扎修尼纳的 3D 建模难处多多，因此制作方
给了一些设计上的要求。比如，披风上的装饰红
绳是可脱的还是固定设计等问题。我曾经考虑过
手从披风里伸出来的设计，但村田和也总导演、
脚本负责人野崎窗老师都表示保持目前状态即可，
因此这个设计就沿用下来了（有坂老师）。

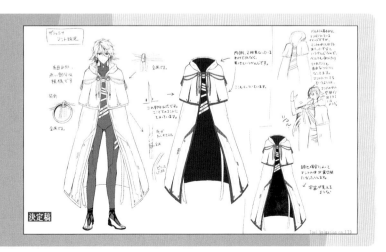

［ 正片主人公真道的人物设定图与建模 ］

· 真道人物设定图

　　动画的感觉多种多样，本片故事要求人物设计区别于青春闪耀的萌系动画，所以我在作画的时候特别注意对"画面真实感"的塑造，有意在设计上做了把控，如发色的低调处理等（有坂老师）。

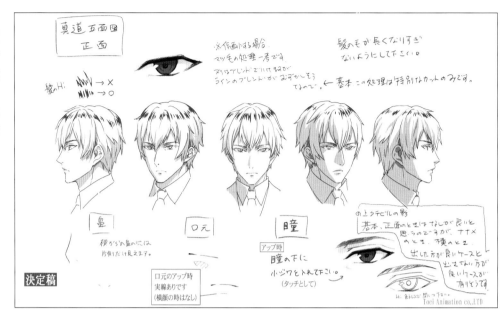

· 真道的3D建模

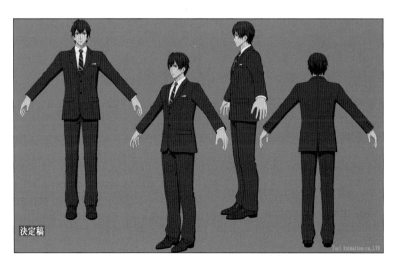

　　西装人物褶皱较多，做起来颇为辛苦，但3DCG有一个便利之处，相同骨骼组的人物做动作时，骨骼组可以套用（小仓先生）。

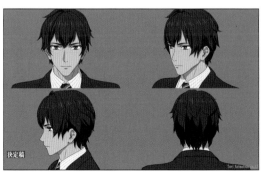

[沙 罗 花 与 品 轮 的 建 模]

这两个人物的3D建模有两大难点，即沙罗花的头发和品轮的衣物下摆。做成动画之后，人物动起来是否潇洒，这两部分非常关键。相反，某些眼睛看不到的部位则可以略减工艺。另外尤其希望大家关注的，是日常状态下的表情展现（小仓先生）。

· 徭沙罗花

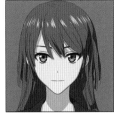

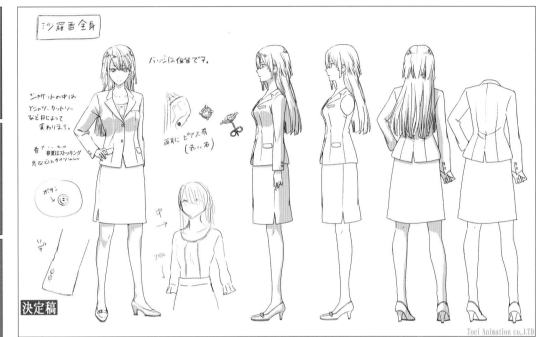

· 品轮彼方

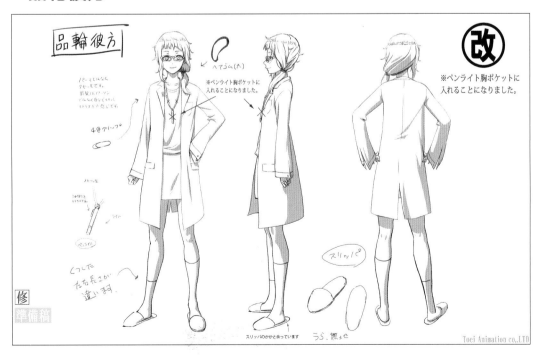

关于卡多

负责人：小仓裕太、小原一树

"卡多"是正片故事的关键信息。它在剧情中起着举足轻重的作用，因此制作组在剧情表现方面使用了 3DCG 技术，我们就此对相关负责人员进行了采访。

▶ 本作品关键信息"卡多"的 制作过程

[卡 多 的 制 作 过 程]

·构成帧每秒各异

"卡多"模型开发软件称为"Houdini"。它的输出质量极高，但每个镜头的输出都要花费大量时间，因此较难应用于电视系列作品。于是制作组着手摸索更现实的手法，最后选择了"Unity"——保质，又可在短时间内进行多镜制作。确定选用"Unity"后，我们进行了一系列精细的打磨和制作，力求塑造出更精美的不规则碎片图案，以及更高效的镜头制作（小原先生）。

Unity是业界普遍使用的一款软件，《光之美少女》系列片尾曲动画便是用它制作的。但是，手绘作画的动画不会消亡，作画精良的优秀动画师是CG技术发展可借鉴学习的经验宝库。同时，手绘作画动画也在不断吸取着CG技术的精华。希望3DCG和手绘作画彼此激励，共同进步（小仓先生）。

图为使用3D不规则碎片公式，外观不断变化的卡多。将参数代入公式，使之随时间推进逐渐变化，由此即可使每一帧的卡多都呈现不同的造型。

［用Unity制作卡多］

·通过Unity控制卡多

Unity是一款游戏引擎，除了游戏之外，它还用于VR、AR开发等领域。甚至有人将其应用于DJ活动中的交互板块。在内容开发方面，它是一款自由度极高的软件。我认为今后Unity将广泛应用于动画制作。Unity的另一个优点是基本免费使用，门槛不高（小原先生）。

［卡多的看点］

·聚焦卡多

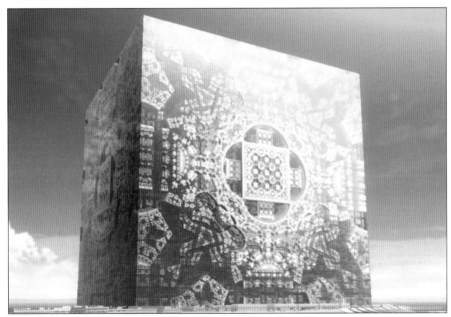

卡多是一个非常壮观的物体，每个角度都不容错过。我们对它每个镜头的图案都进行了细微调整。图案的调整很难，我们曾试图按初始设定输出卡多，结果其图案多次偏离我们的预期。

每次遇到这种情况，我们都会调整参数，进行再次输出，力图达到镜头转换但画面依旧自然稳定的效果（小原先生）。

·卡多的图层结构

第 4 步

主题概念与草图

负责人：有坂爱子

以下是我们通过有坂老师了解到的主视觉图成图过程的相关信息。有坂老师力图打造出草图阶段即能体现出故事全貌的效果，他经过了多次试错。

04-1 呈现作品氛围的概念方案

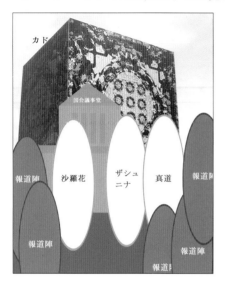

必要信息

· 国会议事堂 · 主要人物
· 卡多 · 记者群

制作方的需求是，画面要包含被记者群团团围住的扎修尼纳、他身边的真道和沙罗花，背景是卡多和国会议事堂。

内容很多，画面可能很拥挤，于是我开始思考处理方案。首先考虑国会议事堂摆放在何处为最佳。

关于国会议事堂的配置，我拿到了许多建议，最终决定做成从上至下的仰视构图。其次，卡多是一个信息量巨大的物体，仅此便足以夺人眼球，接下来我便开始思考，人物要如何安放才能找到相应的存在感。

04-2 画草图

在最初的构图中，扎修尼纳是背对国会议事堂的，但村田总导演要求同时还要做出彼此对峙的感觉，于是我们就国会议事堂的朝向、大小，以及卡多如何放置才能彰显威严等问题进行了商讨。卡多的画面我直接使用了动画团队提供的数据。

背景 负责人：有坂爱子

正片故事剧情严肃，因此背景部分的制作要求避免喜剧色调，而是走写实路线。

05-1 结合作品的格调制作背景

背景和人物的制作要经历反复的打磨。制作方要求做出如实景照片一般的效果，因此我们努力将背景和人物的尺寸、透视变形、卡多的比例等进行精准融合，颇费了一番功夫。

✔要点

关于作品风格的需求

在插画工作中，制作方有一定程度的需求属正常现象，但如此详细的指定还是第一次。不仅辛苦，而且我确实没有画过写实如照片一样的画，所以某种意义上也算是一次挑战。

人物与润色

负责人：有坂爱子

经过修正和对人物与背景的精细打磨后，进入润色工序。我意图营造出湛蓝天空的背景下，莫名荡漾着异样气氛的感觉。

06-1 结合人物进行润色

在下方左图的状态下，路人角色有些突出，于是我进行了微调以突出主要人物。这个过程中，我参照了真实的照片。我希望表现出的感觉是，众多普通人物聚集的写实画风里，扎修尼纳的出现给画面带来了另类的氛围。

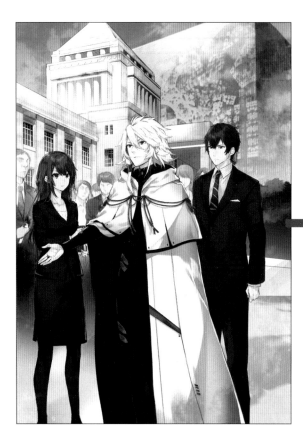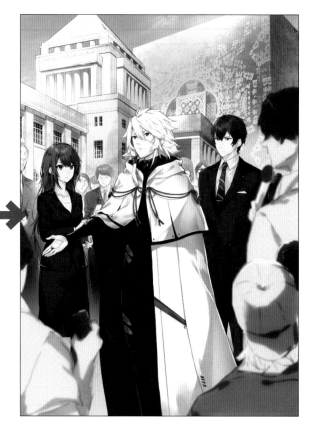

☑ **要点**

关于真道的脸部修改

　　有意见称，我画的真道脸部略显低龄幼小，于是我进行了调整，将下巴拉长、做尖。实际从人物设计完成，到主视觉图开始动笔，中间有一段间隔时间，我费了些气力才找回手感。或许是因为 3D 建模已经成形，动画组已有确定的人物形象概念，所以才对我提出了修改建议。

06-2 添加效果，成图

关于润色工序，有些部位我常跟着感觉下笔。有一次我把修改之前的稿件提交上去，对方表示"颜色太淡，画面松散"。于是我为了做出所谓的"另类"的感觉，而使用纹理进行了调整，让整体色调更浓，并做出画面质感。做修改时，结合作品是一方面，让画面规整、紧凑则是我另一个追求。

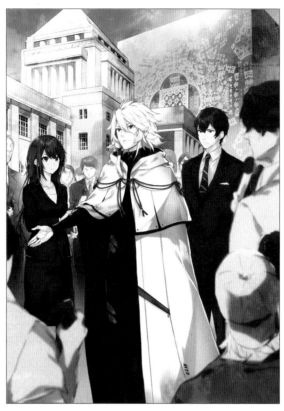

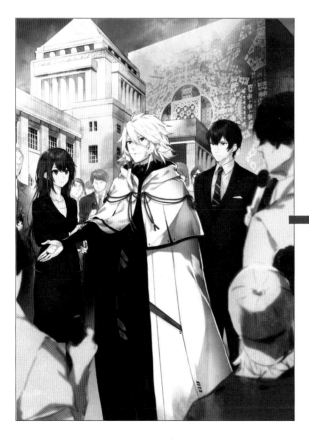

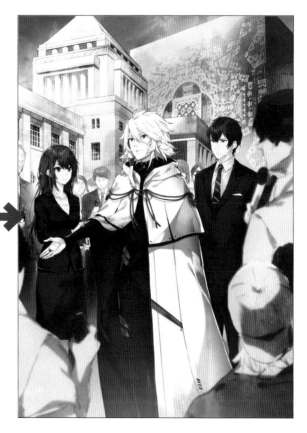

这个美术社大有问题！

Kono bijyutsubu niha Mondaiga aru!

这个美术社大有问题！

[制作团队]

原著：伊美义务路《这个美术社大有问题！》（连载于《电击魔王》）
导演：及川启 / 系列构成、脚本：荒川稔久
人物设计、总作画导演：大塚舞
道具设计、总作画导演：藤崎贤二
总作画导演：桝田邦彰 / 美术导演：峯田佳实
美术设定：友野加世子、大久保修一 / 色彩设计：岩井田洋
拍摄导演：中村雄太 / 编辑：平木大辅
音响导演：本山哲 / 音乐：吟（BUSTED ROSE）
动画出品：feel.

[剧情简介]

故事发生在"月杜初中"的一个普通的美术社。这个社团的成员之一内卷昴很有绘画才能，但是他却以画理想中的"二次元新娘"为终极使命，同社团的宇佐美瑞希对他抱有好感。个性十足的美术社成员们每天都在这里演绎着欢乐搞笑的故事。

美术社里问题多多，
青春恋爱甜蜜欢乐！

　　《这个美术社大有问题！》是一部喜剧，因此它的主视觉图采用了鲜艳明亮的色调。故事发生在美术社，因此画面中有很多绘画素材等元素。接下来让我们来看看，这些可爱的人物是如何被创作出来的。此外，这部作品中的人物的瞳孔、头发等部分的描绘手法较为独特，同样值得关注。

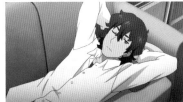

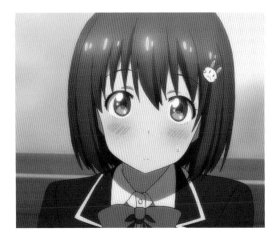
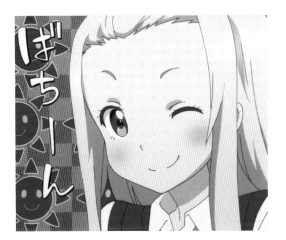

草图 负责人:大塚舞

01-1 草图

· 原作者伊美义务路老师绘制的草图

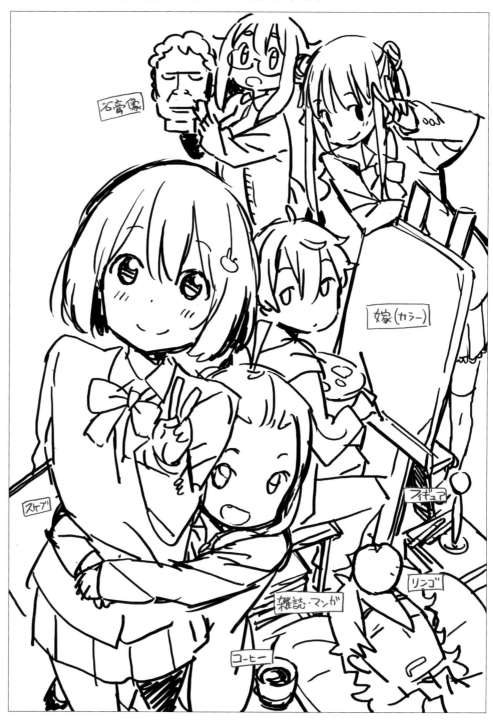

原画 负责人:大塚舞

参照草图绘制原画。从构图来讲，原画将画材等道具放在了中央部位，因此作画分两张，一张画近处的人物，另一张画远处的人物。

02-1 草图

这是《这个美术社大有问题！》（以下简称《美术社》）的第一张版权插画。凡事第一次总让人紧张。衷心希望这张版权插画今后能印成海报，或出现在电视动画中，让更多朋友看到。

读过原著的朋友可能也是第一次看到这张画，自我感觉人物氛围还是比较符合原著的（成图之前有设计图的大草图，本次草图由原著老师助力）。

内卷画板上的画，是我请别人帮忙画的。如果是我亲自画的话，担心画风会出现重合。

正片故事中内卷画板上的画，也是请这位朋友帮忙的。这次版权插画中的这个部分，同样得到了这位朋友的协助。

沙发等部分在线稿阶段做过改动。

清稿 负责人：大塚舞

参照原画进行清稿。在此我将各人物分别绘制、整理，以便后续修正。以下步骤均为手绘作业。

03-1 远处的人物

其实画面深处有油画画具，只不过被宇佐美和内卷遮住了。

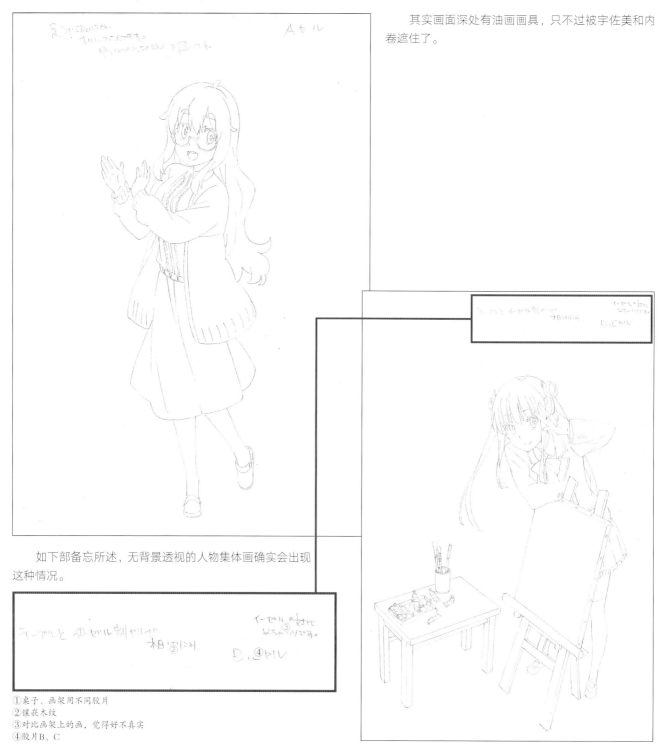

如下部备忘所述，无背景透视的人物集体画确实会出现这种情况。

①桌子、画架用不同胶片
②镶嵌木纹
③对比画架上的画，觉得好不真实
④胶片B、C

03-2 近前的人物

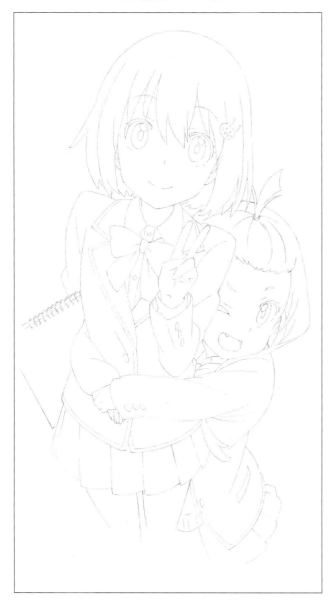

最近数码绘越发盛行，我依然选择用纸笔画线。

因此还需要劳烦负责润色的老师费心帮忙修线。

经过许多人辛勤劳动之后，一张动画的版权插画才最终宣告完成。

我也想当社长……

假如因为各人物分工绘制出现问题，可通过调整显示器来改变位置和大小。

·将各人物汇集之后

润色 负责人:岩井田洋

参照原画上色,进行润色工序。本作品的润色保留了原画阶段的铅笔画风格。

04-1 提取主线

扫描作画素材,提取主线。

提取主线,并修正线条。修正幅度控制在最小限度,
以保留最原始的铅笔画格调。

04-2 上色

在线稿上做阴影标记，用路径工具上色。正片影像用RGB色，但印刷时要用CMYK色，因此需提前用调整过的颜色进行上色。

上色时各部分分别创建图层，为最后的细微调整提供便利。头发、瞳孔等部位后续需要进行拍摄处理，上色时要单独分组，并分别创建操作时所用的蒙版。

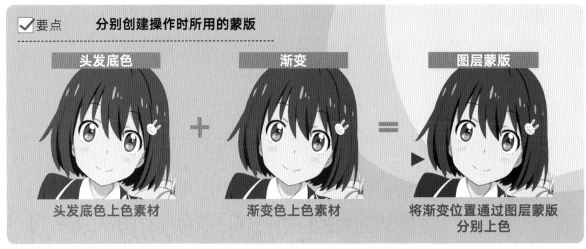

✅ 要点　　　**分别创建操作时所用的蒙版**

头发底色	渐变	图层蒙版
头发底色上色素材	渐变色上色素材	将渐变位置通过图层蒙版分别上色

04-3 瞳孔上色

　本作品中，瞳孔明亮的部分未做叠加等处理，直接用填充色展现。

　瞳孔中央部位主线部分的颜色等，也在润色阶段提前做了分层上色处理。

　左图为润色阶段分层上色后的状态。

　此状态下即可进行拍摄。

· 瞳孔的图层结构

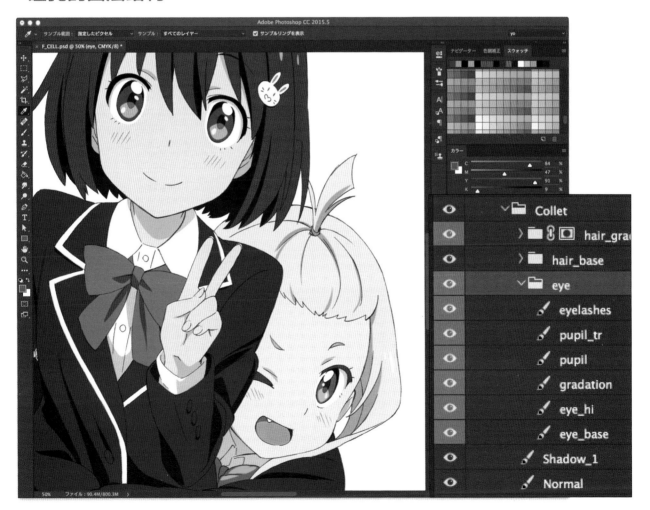

04-4 人物上色、配置

　　分别对已分配胶片的素材上色，并将其各自归位于排好的人物位置上。因本次不是实景背景，所以几乎无须调整颜色，只需微调对比度、饱和度，保证画面整体协调即可。

**·配置立花老师与
伊万莉同学**

·配置内卷同学

· 配置社长

· 配置宇佐美同学与
 可蕾特同学

拍摄 负责人：中村雄太

多数动画版权插画经过拍摄作业后即告完成。本作品还须对整个场景、各个局部进行若干处理，又因故事发生在美术社，所以在处理过程中用到了许多贴图素材。

05-1 关于版权图的拍摄处理

关于正片影像和版权图的拍摄工作，两者之间存在基于数据格式（RGB和CMYK）的操作环境差异。作品初期实际操作时尤须注意。

另外还须考虑到，拍摄作业主要工具After Effects（以下简称AE）不支持CMYK，因此作品正片中的拍摄处理需要移到Photoshop（以下简称PS）中进行调整。

话虽如此，但如以"与正片相同效果的版权画拍摄超出能力范围"为由怠工，也不利于工作开展。这就要求与各部门的负责人协商，准备所需素材，寻找替代方案或用技术手段弥补。

左图即成品。

版权插画的拍摄处理大致分以下几个部分：
- 胶片处理（头发的渐变等）
- 贴图素材
- 场景处理（眩光等）

扩散等滤镜看情况使用，印刷品一般不用。

05-2 胶片处理（头发渐变处理）

《美术社》正片中人物发尖有渐变，版权图需要做相同处理。须提前请润色人员在渐变边界上做好图层蒙版，并将边界线做模糊处理。正片中此操作有另外的处理方法，但不同的工具下步骤必然也有变动。版权画的作画、润色方法与正片略有不同，提前沟通协商，获取方便工作开展的数据才是上策。

拍摄前，请负责人员在相关区域做好头发渐变的图层蒙版。将此图层蒙版的边界模糊化，做出头发的渐变效果。正片中的胶片已做二值化处理，而版权插画胶片大多不需要如此处理，因此不妨大胆寻找其他处理方法，调整至效果大体接近。

05-3 胶片处理（头发质感处理）

《美术社》中人物的头发如活物一般质感逼真，且几乎帧帧如此，这个效果在正片故事中也有所体现。此操作必须用到AE来创建素材。

 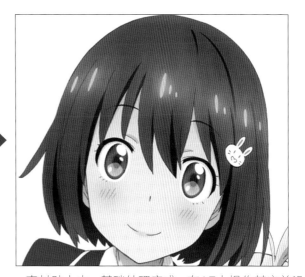

将这个素材移到AE进行其他操作。表面是说调整素材的创建，以便与其他部位合并，但实际上明显是素材出现问题，将上图素材通过AE输出为其他格式。最后全力进行调整，其间还要注意RGB和CMYK的颜色差异。结果，AE上的作业内容只得作废。

素材贴上去，基础处理完成。在AE上操作其实并没有那么辛苦，如果选择其他方法，艰辛程度可能更大。如果处理对象是版权素材，文件尺寸也相对更大，也会加大作业难度。

05-4 贴图素材

・画架等的木纹

・放大时可观察到的人物眼中的光彩

・宇佐美同学的素描本

素材的粘贴也要进行拍摄。通常正片中所用的贴图素材，在印刷品的分辨率下可能出现模糊不可用的情况，因此须提前确认。

《美术社》的故事发生在美术社，道具多为"美术作品"，因此需要很多贴图素材。

图中只有那颗石膏头像是经过后续作画修改的。作品创作初期因方向性而出现诸多问题在所难免。

・内卷同学的画布

・石膏像和轮廓图

05-5 场景处理（眩光等）

・有眩光

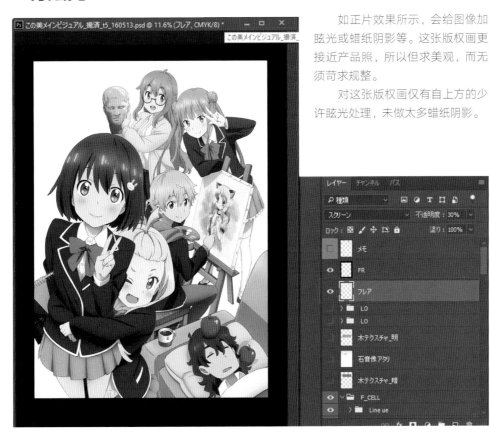

如正片效果所示，会给图像加眩光或蜡纸阴影等。这张版权画更接近产品照，所以但求美观，而无须苛求规整。

对这张版权画仅有自上方的少许眩光处理，未做太多蜡纸阴影。

・无眩光

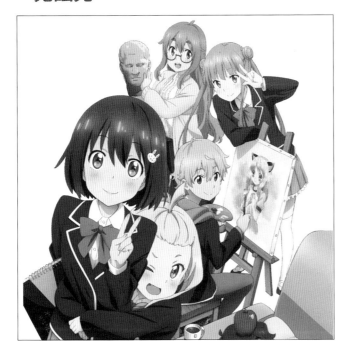

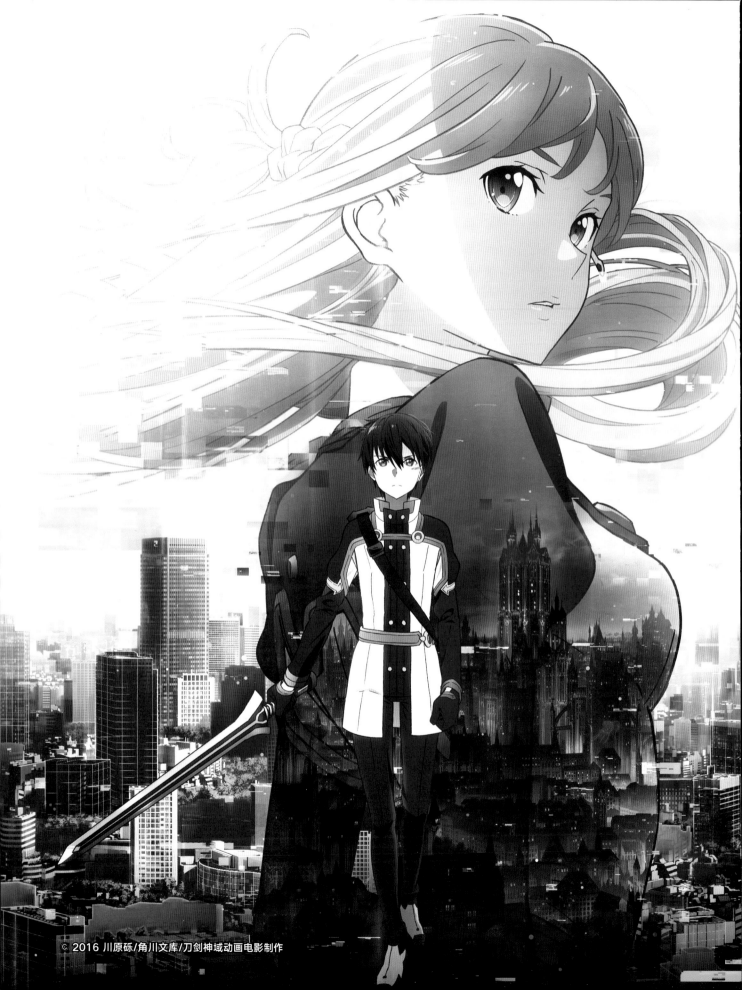

动画电影

刀剑神域

Sword art online

序列之争

[制作团队]

原著：川原砾（电击文库）/ 人物设计原案：abec
导演：伊藤智彦 / 脚本：川原砾、伊藤智彦
人物设计、总作画导演：足立慎吾
怪物角色设计：柳隆太
道具设计：西口智也 /UI 设计：和辻哲
美术导演：长岛孝幸 / 美术监修：竹田悠介
美术设定：盐泽良宪
色彩设计：桥本贤 / 氛围美术设计：堀壮太郎
摄影导演：胁显太朗 /CG 导演：云藤隆太 / 编辑：西山茂
音响导演：岩浪美和 / 音乐：梶浦由记
出品：优一图像 / 发行：ANIPLEX
制作：刀剑神域动画电影制作

[剧情简介]

　　"Augma"是一款新时代型可穿戴装备，它可以最大限度激发出 AR 功能。然而真正让众人疯狂的，是一款称为"序列之争"的"Augma"专用 ARMMO RPG（游戏）。亚丝娜等人在这个游戏中，桐人也将参战。

知名大作　登陆院线
全新故事　绝对新鲜

　　《刀剑神域》原著小说自2009年4月第1卷发售以来便人气不减，全世界累计发行量突破2000万册，该作品已推出2季电视动画（截至2017年5月），并在多个媒体领域推出衍生作品，本作品是其全新故事动画电影。其主视觉图已应用于电影海报，关于它的制作过程，我们请人物设计兼总作画导演足立慎吾先生及其他相关人员进行了详细的讲解。通过以下制作详解，我们将了解到，从草图构思到最后润色的整个过程中，包含着制作组怎样的创作追求。

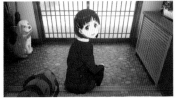
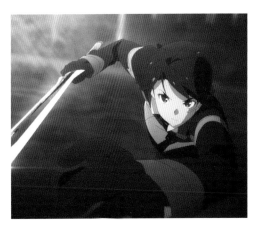
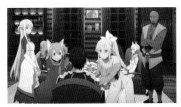

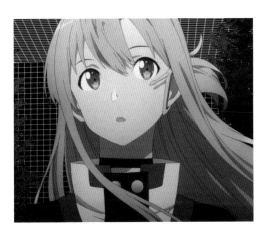
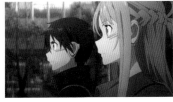

草图 负责人:足立慎吾

这张主视觉图还应用到了海报,画面令人印象深刻。从草图就能看出,关于两个人物的姿势,创作者构思了不止一种模式。

01-1 作品主题概念

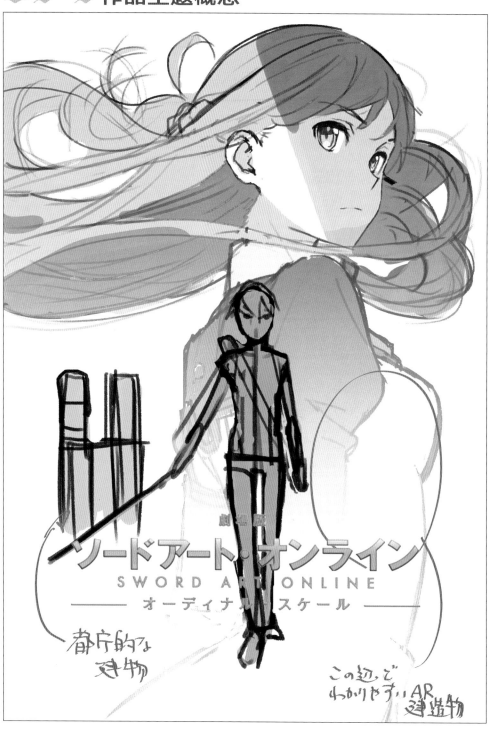

必要信息
- 标题
- 东京都政府风建筑物
- 一目了然的AR建筑物

《刀剑神域——序列之争》有四张主视觉图,这是第四张。制作委员会给了我人物需求,但具体如何布局则交由我自行处理了。

电影是个大工程,我既要避免与旧图雷同,又要让画面足够吸引眼球,还要构思出与蓝光DVD封面图完全不同的画面布局。经过多次会议商榷,最终确定了"大尺寸亚丝娜,全身图桐人,亚丝娜身体上透视有AR世界"的构图方案。主题概念是现实世界与AR世界的对比。

01-2 人物草图、构图最终方案

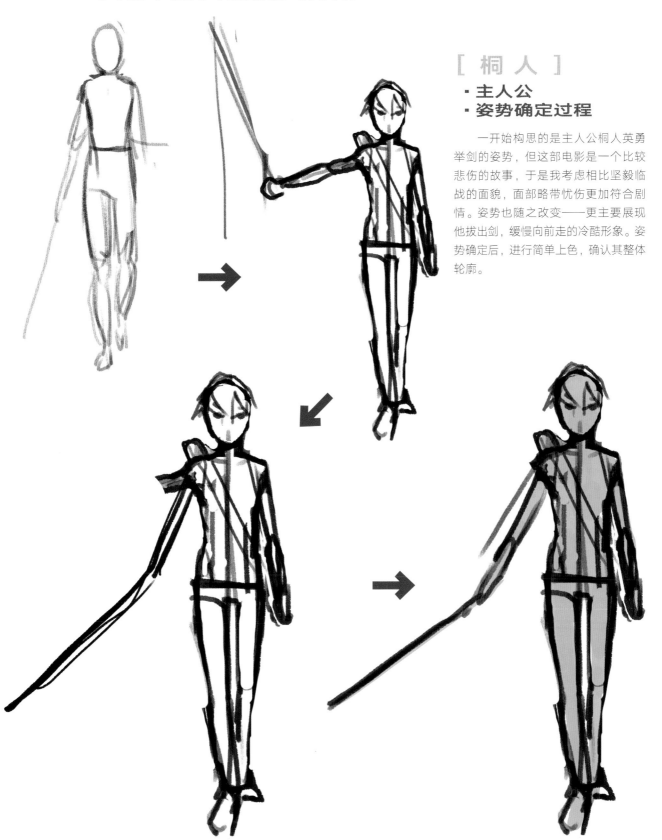

[桐 人]

- 主人公
- 姿势确定过程

　　一开始构思的是主人公桐人英勇举剑的姿势，但这部电影是一个比较悲伤的故事，于是我考虑相比坚毅临战的面貌，面部略带忧伤更加符合剧情。姿势也随之改变——更主要展现他拔出剑，缓慢向前走的冷酷形象。姿势确定后，进行简单上色，确认其整体轮廓。

[亚丝娜]

· **女主角**
· **姿势确定过程**

最初考虑的A方案是亚丝娜回眸，泪水滑过侧脸，以展现亚丝娜强大意志，后来它被舍弃。接下来，我们就到底以亚丝娜的曼妙身材还是脸为优先的问题展开了讨论。B方案脸部占比太小，手持西洋剑的C方案也存在同样问题，二者均被舍弃。最终决定集中更多画面展现脸部，确定采用D方案。

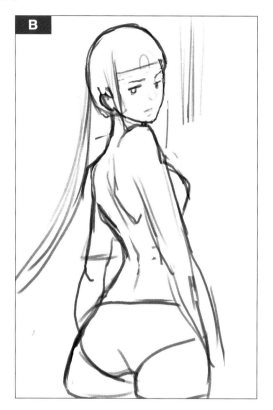

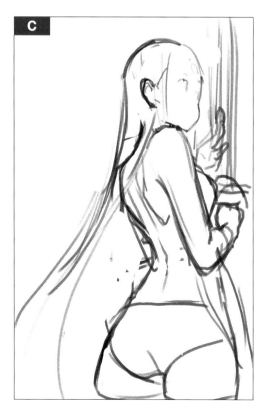

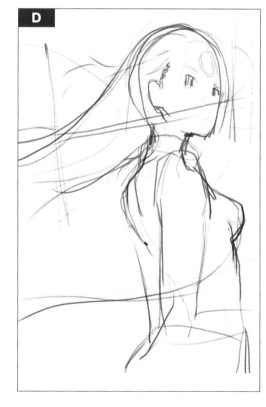

01-3 亚丝娜草图
绘制过程

· 上色

画布下部要放标题和文字信息，所以我只好压制了自己想画臀部的欲望，
按D方案往下进行。简略预上色，以确认画面轮廓和上色后的感觉。

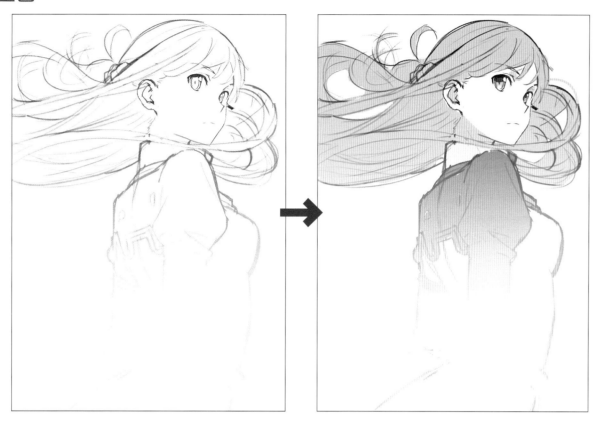

· 眼睛、眉毛部分

眼睛和眉毛是分图层画的。表情部分最先映入眼帘，因此我做了很多打磨修改。我想让亚丝娜的目光朝向摄像机，但效果总是差强人意，我费了好大功夫去调整比例。但最后我又觉得，亚丝娜不看镜头，注视远方的感觉更有味道，所以视线未加修改，便移至原画工序了。

· 头发

让头发飘动起来，增加画面的信息量。越是画面中让人看上去非常复杂的部分，我越是要把它做出来，这是汇聚读者目光的有效法则。亚丝娜有一头美丽的长发，那么长发飘飘的画面，无疑是有助于展现画面效果的。

· 阴影

脸部加阴影，做出对比度。多打阴影是为了协助胶片映象。

原画 负责人：足立慎吾

参照完成的草图来绘制原画。草图原画均由足立先生执笔，二者均在数码环境下绘制，绘制软件是优动漫PAINT。

02-1 桐人的原画

·线稿

亚丝娜的原画基本在草图阶段已经成形，所以原画工作从桐人开始。使用优动漫PAINT中的"铅笔R"笔刷（可通过"绘画助手"下载安装）画线稿。这款笔刷可完美模拟铅笔线条的质感，因此深得我心。

·蒙版

如果只有线条的话，可能会与下方的亚丝娜重叠，因此上阴影之前加一层蒙版，以便调整位置，查看大小。

·阴影

以蒙版将亚丝娜遮罩起来，开始给桐人加阴影。使用相同方法，为头发、剑等的相关位置做高光处理。

·高光

头发

剑

02-2 亚丝娜的原画

· 线稿

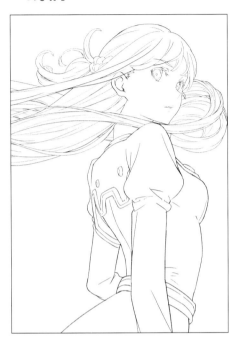

按画桐人的做法画亚丝娜线稿，加一层剪贴蒙版。我将大部分心力投入在了亚丝娜美丽的头发上，努力尝试用最小数量的线条，展现她飘逸青丝的层次感和立体感。实际并非实线越多越好。

· 剪贴蒙版

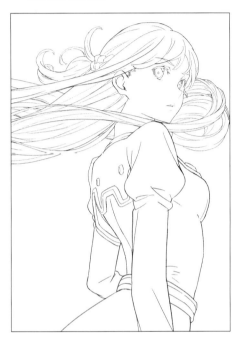

此处同样填充，作为剪贴蒙版，以便检查整个轮廓。

· 色区划分

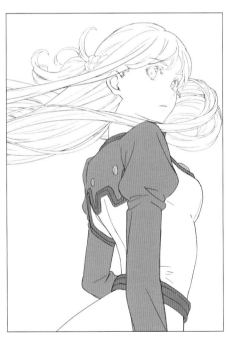

有时角度变化会导致上色区域认知混乱，因此要对各个部分进行色区划分，以便清晰告知润色人员各线条所属区域。

· 阴影

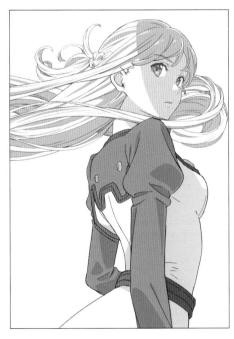

草图阶段即已计划在左侧头发做效果，并将其用作光源，因此在脸部添加大块阴影，做成逆光效果。较大的阴影面积能使胶片表现出更好的效果，因此我比较喜欢粗略地做大阴影。关于头发上的阴影，相比提示光源，我更倾向于借它展现头发的立体感和细节。

· 留白

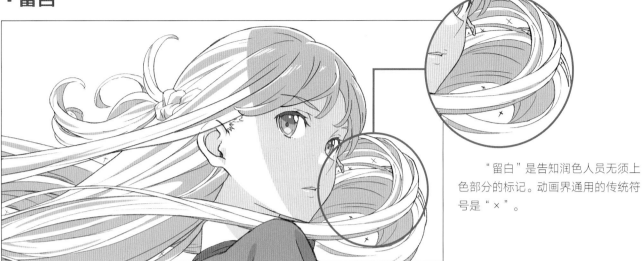

"留白"是告知润色人员无须上色部分的标记。动画界通用的传统符号是"×"。

· 乱发

动画正片中的头发无须画得如此细致，我之所以在插画中画出乱发等细节部分，是为了展现主视觉图特有的感觉。总之，亚丝娜的头发就是要美美的！

· 头发的高光

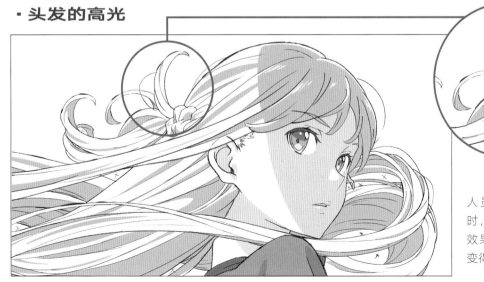

虽说是"色描"，但在要求相关人员在实线上用头发的颜色描线时，我们还是会给出明确指示。最后效果会保留手绘的质感，并让画面变得柔和。

背景 负责人:长岛孝幸(BAMBOO)

本次的背景设定为现实和 AR 两个世界相连。因为比较特殊,我为此着实下了一番功夫,才实现了两个世界的无缝对接和融合。

03-1 现实世界

· 建筑群

· 天空

· 合并后的状态

本剧故事发生在东京。最初打算在画面左侧放一个东京的标志性建筑物,但为避免版权纠纷,我最终设计了一片类似东京格调架空楼群耸立的城市风貌。天空的处理方案还未敲定,暂时另外搁置,做成自然全白风格。

中央和下部为隐藏区域,并未细致描绘。因此当最后查看成图时才发现,草图阶段未注意到的手臂的缝隙部分出现了少许纰漏。

03-2 AR世界

·图层蒙版

通过03-1可知，只有街景变成AR世界了，然而哥特风街景中却高楼林立。实际此处只需有轮廓盖住的部分即可，但做背景时亚丝娜还处在草图的状态，因此我决定仅做大面积描画，并留出拍摄时可调整的余地。

·与人物合并后剪切

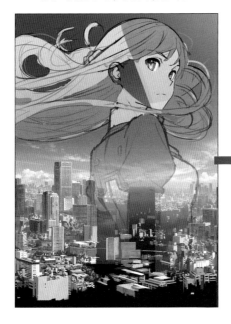

将现实世界和AR世界合并的时候，特别需要注意边界区域是否与地平线、街景、高楼的规模自然衔接。亚丝娜的两侧比较显眼的位置上，则分别在现实一侧与AR一侧放置体量较大的高楼，做出鲜明的对比。

润色 负责人:桥本贤（MADBOX）

给原画已成形的桐人和亚丝娜上色，完成润色。主视觉图的润色需要特别用心，所以亚丝娜头发部分的最后润色要做特殊处理。

04-1 桐人润色

·线稿

·上色

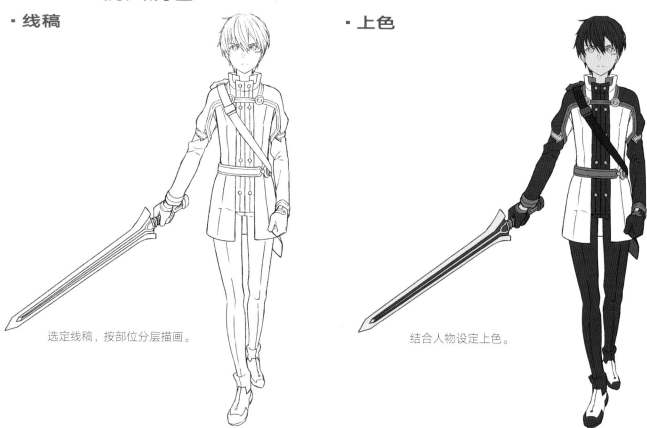

选定线稿，按部位分层描画。

结合人物设定上色。

·瞳孔上色

等待上色的瞳孔等部位的图像数据，通常直接由润色人员接手，但有时需要自己动手对其成果进行修改（足立先生）。

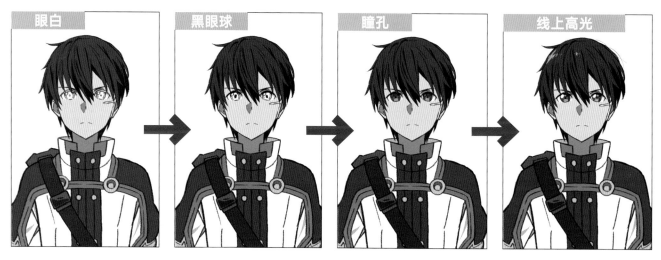

眼白　　　黑眼球　　　瞳孔　　　线上高光

· **高光**

04-2 亚丝娜润色

· **线稿**

　　对亚丝娜的头发实线部分用色描，做成有颜色的状态，以充分展现其头发之美（动画正片中未做此处理）。润色时选择头发的线条，并请负责人员进行了色彩变更操作（足立先生）。

· 上色

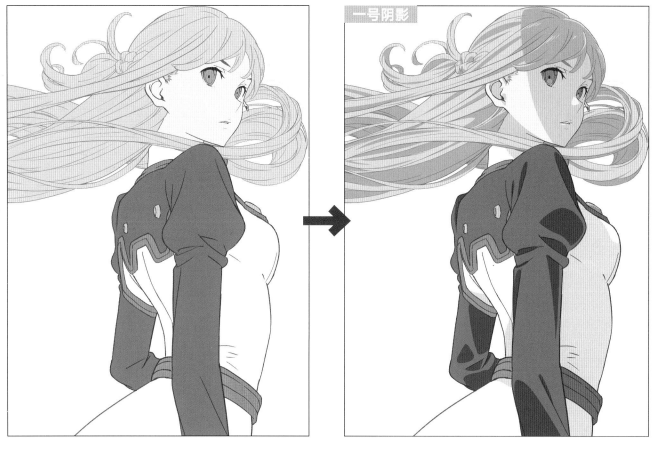

上图为给亚丝娜添加底色，并添加了一号阴影后的状态。阴影每加厚一层，阴影编号即向前累加一个数字，但原则上要在添加基础阴影之后，按原画指示一层层加上去。

· 瞳孔上色

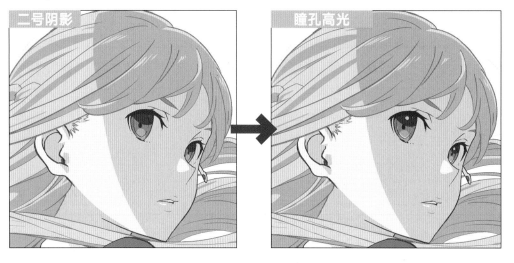

给亚丝娜的瞳孔部分做润色。眼睛部位添加二号阴影，做出浓淡。拍摄时在瞳孔的一号阴影和二号阴影之间做混合处理，做出渐变。添加高光和眼白部分后完成。

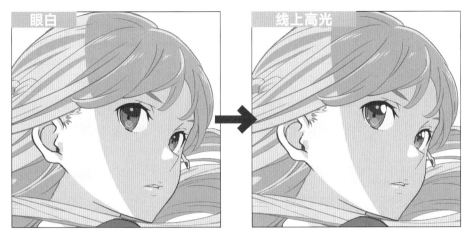

眼白

线上高光

润色完成后，再把数据文件返给足立先生，对上色完成的画做线稿修改、最终色彩调整，进入拍摄工作。

· 将两个人物合并后的状态

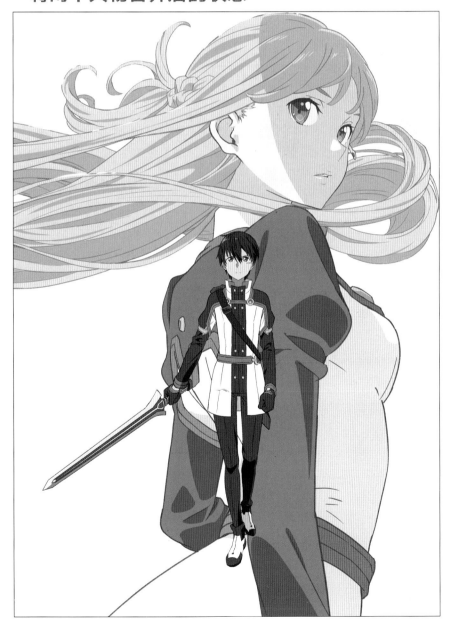

拍摄与设计

摄影师：脇显太朗　设计负责人：高桥清太

对经过润色的插画进行拍摄处理，完成的人物和背景将成影像。最后对其进行效果添加、色调调整等设计作业，主视觉图完成。

05-1 特殊效果、拍摄

· 背景成图

摄影方面，我个人不太乐于参与胶片处理工序，因此并未过多参与，仅仅是经手了一个浅层的渐变。有些作品还须做出浓淡变化，本作品做得简洁即可（足立先生）。

· 桐人成图

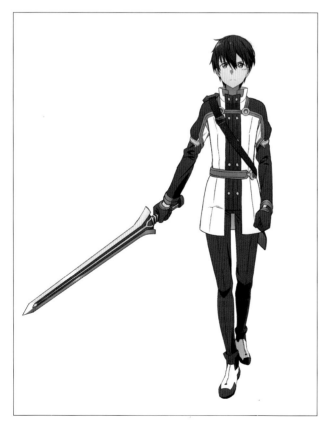

· 亚丝娜成图

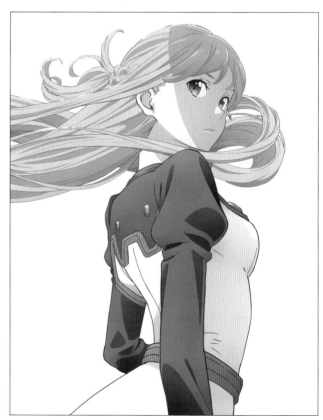

・带文字信息拍摄

忽略现实上的可行性，删除天空部分，把底色涂成白色，以突出亚丝娜的美丽秀发。这样做也是为了让头发上的光和数码杂色更具视觉效果。

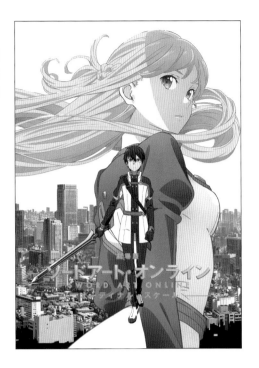

05-2 设计

・进行设计处理，完成

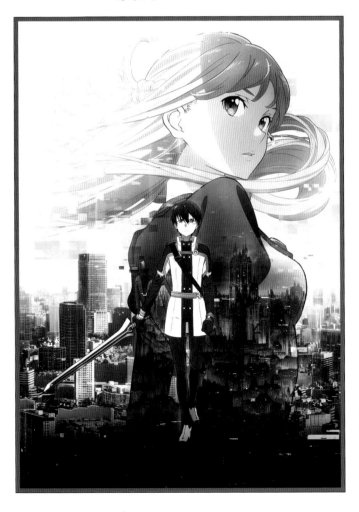

在数码环境下制作而成的，街景逐渐消逝于画面的特殊效果，与本片主题"近未来的游戏"一拍即合。下部呈黑色，便于摆放标题、文本信息，最后调整融合色调，完成。

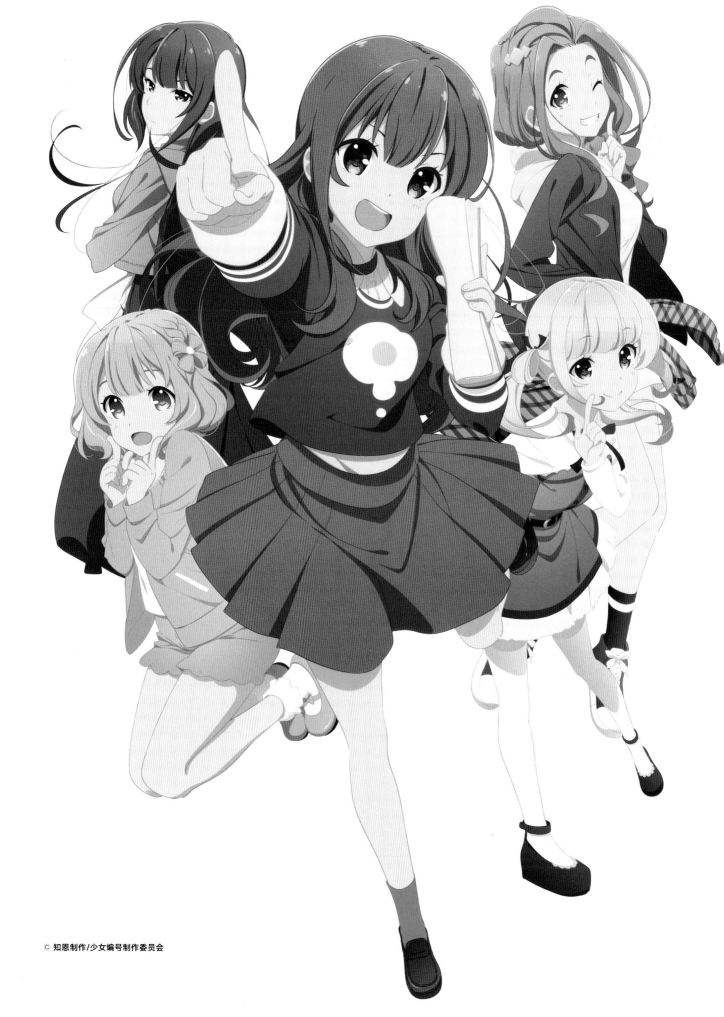

少女编号

Gi(a)rlish number

少女编号

探秘声优界幕后，
在严苛的世界中，能否抓住梦想？

《少女编号》是一部职场动画，讲述在声优界打拼的女孩子们的故事。五个可爱女孩子各自有着性格上的"小别扭"。接下来我们介绍一下这幅五人合照主视觉图背后的故事，探秘从宝贵的草图构图到原画成图的过程。润色部分中，我们将了解到作品中独特的清淡色调是如何形成的。

[制作团队]

原著：知恩制作 / 原案、系列构成：渡航
角色原案：潮女 / 导演：井畑翔太
人物设计：木野下澄江 / 美术导演：峯田佳实
设计工程：石川雅一 / 设计图监修：益田贤治
色彩设计：林由稀 / 拍摄导演：伊藤康行
编辑：小岛俊彦 / 音乐：菊谷知树
音响导演：本山哲 / 动画出品：宝石社

[剧情简介]

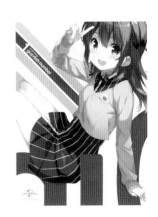

　　鸟丸千岁是一个刚入行的声优，外表可爱但性格不佳。入行之后接到的全是小角色，她对自己的未来产生了危机感。而大咖声优却总是在万众瞩目下华丽登台，这一切都映入了身居舞台后方的鸟丸那双充满野心的双眸里，焦虑万分的日子中，突然一个转机降临到她的头上！

第 1 步

草图 负责人：木野下澄江

我们来看一下《少女编号》的主视觉图是如何画出来的。草图是主要人物的合照，每个人都是伸手指的动作。

01-1 各人物草图

整幅图要传达的感觉和概念是，五位主要人物分别伸出手指，表现出自己以声优业界顶端为目标的信念。《少女编号》五位主要人物均有较强的个性，因此虽姿势相同，却各有特色。

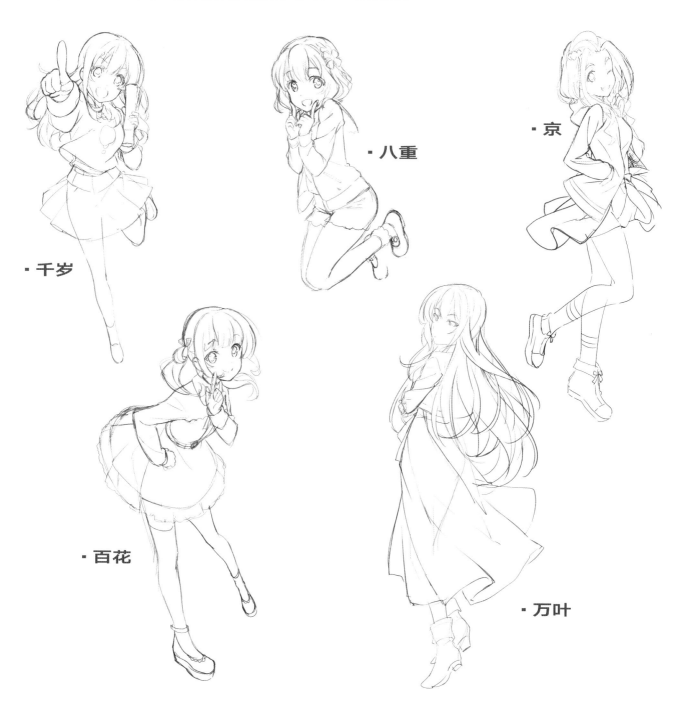

· 千岁

· 八重

· 京

· 百花

· 万叶

01-2 人物合并后的状态

　　每个人物一个图层，合并之后如图所示。大家此前的履历各异，但今后追求同一个梦，整幅图中处处向读者传达着这样一种难以言喻的统一感。

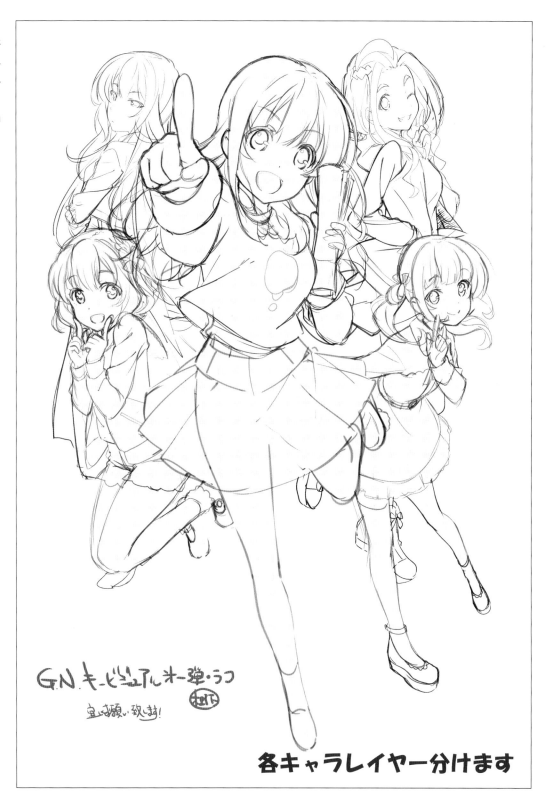

原画 负责人：木野下澄

参照完成的草图画原画。主视觉图上的人物事关后续的润色作业，因此需要特别用心地去画。

02-1 千岁原画

·线稿 ·上色

原画部分的润色作业也在数码环境下进行。参照草图阶段确定好的各人物的姿势，按"线稿""上色""渐变""色描"进行分层。一些比较细微的指示，或画面难懂的重叠区域，其处理要求会另外备注。其他人物亦如上所述进行润色。

· 渐变

· 色描

02-2 八重原画

02-3 京原画

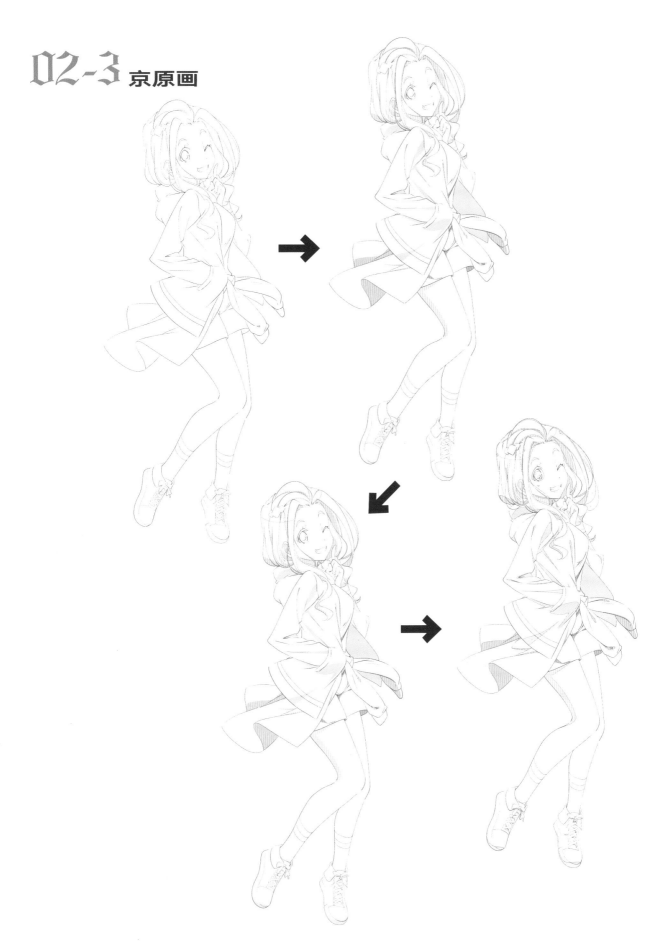

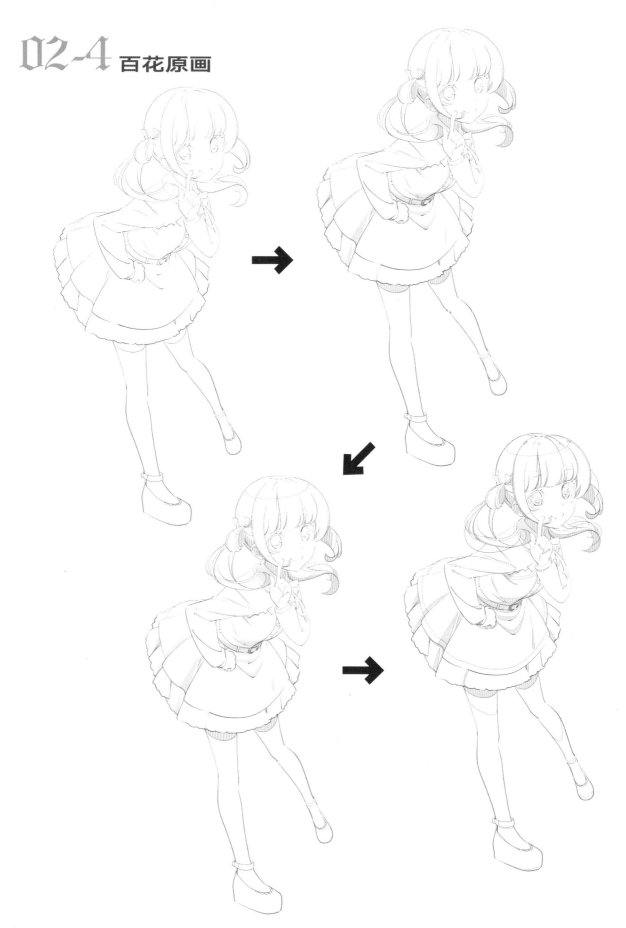

02-5 万叶原画

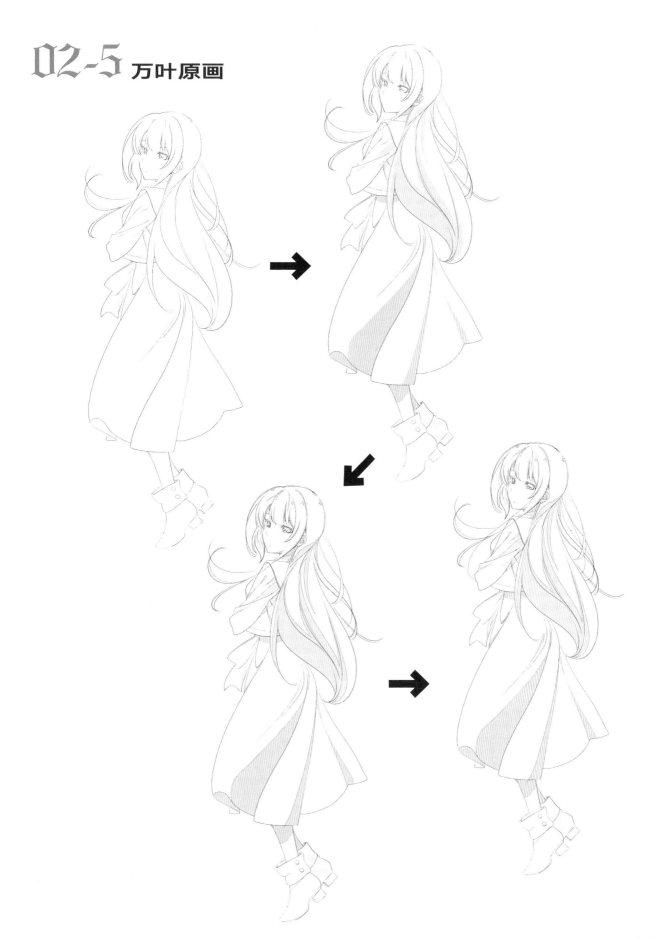

色彩设计 负责人:林由稀

给原画上色。本作品的所有实线部分都在"色描"状态下进行了润色,成果精致考究。

03-1 给人物上色

[人 物 色 指 定 表]

《少女编号》的人物色指定表如右图所示。正片动画中的人物上色要根据指定表来定。首先,根据指定表填充底色,给原画上色,做出下图效果。

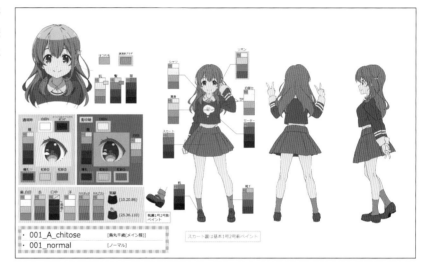

- 001_A_chitose [乌丸千岁(メイン服)]
- 001_normal [ノーマル]

· **动画正片中呈现的颜色**

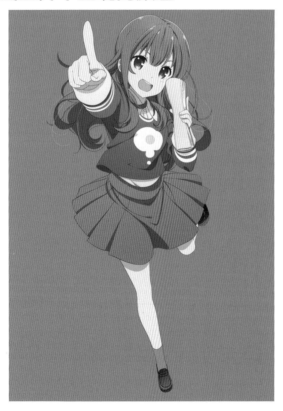

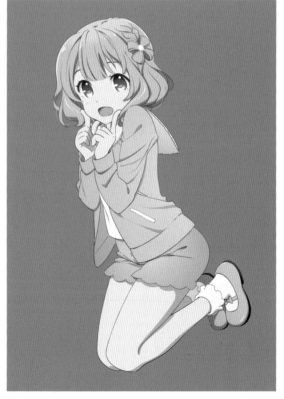

03-2 所有实线按各区域颜色进行分别上色

本作的主视觉图是白色背景，但制片人却表示，白色背景加蓝色的实线会造成冰冷的感觉，与作品氛围不符。但是我认为白色背景下的色描最可爱，因此我将所有实线按区域颜色进行划分，并用淡色上色。最后也得到了认可，于是顺利推进到拍摄环节。

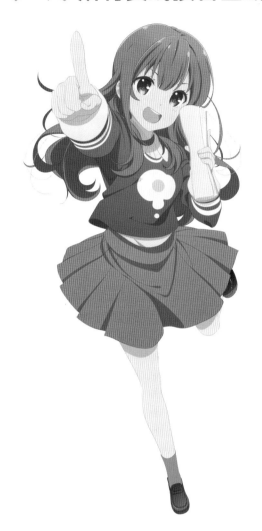

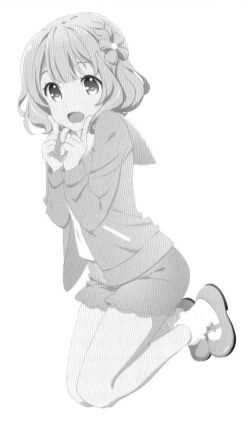

☑要点

对实线均做色描

我们采用的色调受到了内部好评，得到了片头曲视频效果制作负责人的认可，因此它不仅用在了主视觉图上，也用在了片头曲视频中。所有实线都要做色描的话，润色工作量是正常情况的三倍。本作片头曲是我们辛苦的结晶，大家一定要看一看。

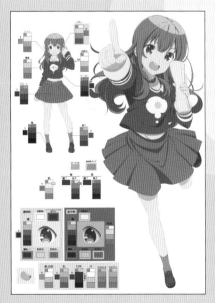

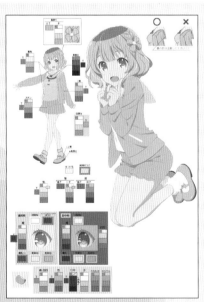

拍摄 负责人：伊藤康行

拍摄是最后一道工序，相当于对已完成的人物进行最后处理。经过这个步骤，画面的整体氛围会发生改变，本作品则特别注重淡淡温馨气氛的体现。

04-1 人物成图

从色彩设计师那里拿到上色完成的图像数据，随后对服装等部分添加特殊效果，对头发、瞳孔等做渐变处理，并粘贴花纹、纹理等。

添加渐变，让每个部分都呈现立体感，让画面信息更丰富。最后酌情做了微小的处理和调整，以表现出作品淡淡的温馨气氛。

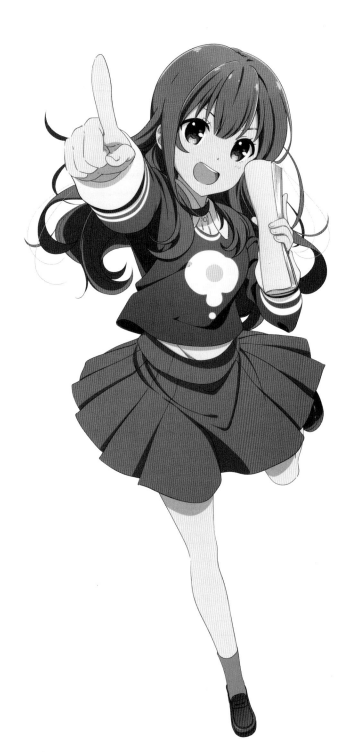

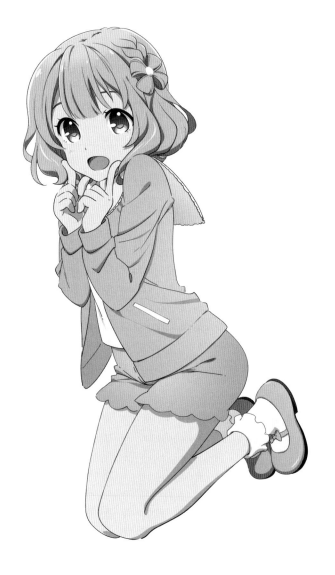

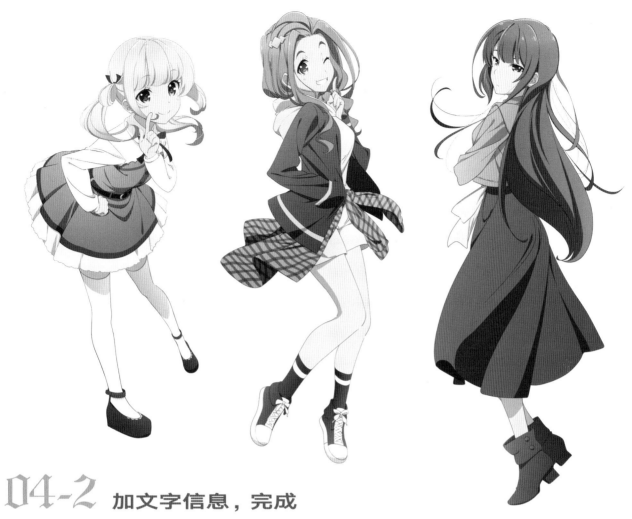

04-2 加文字信息，完成

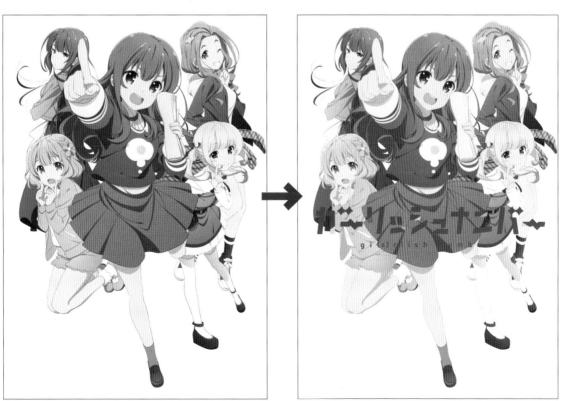

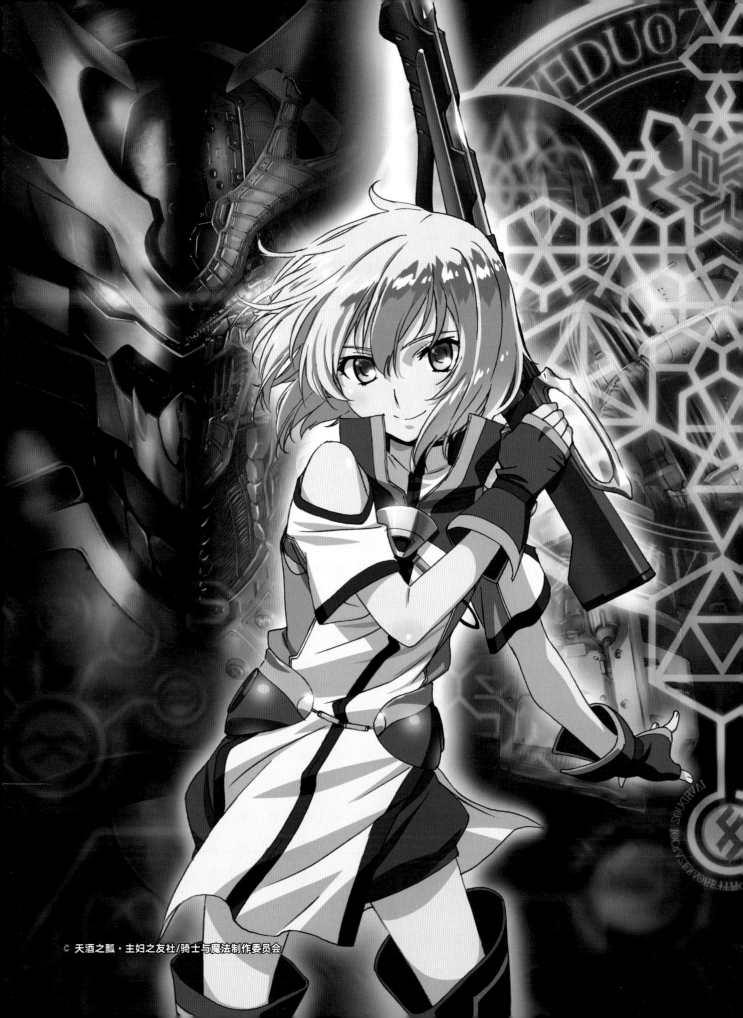

骑士与魔法

Knights 与 Magic

痴迷机器人狂热青年
来到骑士与魔法的异世界！

　　《骑士与魔法》是一部奇幻类作品，讲述了转生到异世界的一名青年程序员利用前世的知识，为制造出自己理想中的机器人而努力的故事。它的原著是一部知名小说。本作品有三大支柱要素——独具魅力的人物，被称作幻晶骑士的机器人，以及展现世界观的魔法，三者共同构成了导引视觉图插画。插画相关详情，我们请负责作画的人物设计师、总作画导演桂宪一郎先生，以及机械设计负责人天神英贵先生分别为我们进行讲解。

骑士与魔法

[制作团队]
原著：天酒之瓢（英雄文库《骑士与魔法》/ 主妇之友社 出版）
原著插画：黑银
导演：山本裕介
系列构成：横手美智子 / 人物设计：桂宪一郎
总作画导演：桂宪一郎、福永智子、山田裕子
特效作画导演：梅田贵嗣 / 幻晶骑士设计：黑银
机械设计：天神英贵
主题概念设计：宫武一贵、岸田隆宏
道具设计：入江笃 / 美术导演：益田健太
美术设定：藤井一志 / 色彩设计：藤木由香里
2D 设计：荒木宏文 /CG 指导：井野元英二
3DCG：橘 / 摄影导演：佐藤洋 / 编辑：内田惠
音响导演：明田川仁 / 音乐：甲田雅人
动画出品：八进制
制作：骑士与魔法制作委员会

[剧情简介]

　　主人公是一位高能青年程序员，疯狂痴迷机器人，因某种机缘他转生到了一个异世界，那里有巨大的机器人撼天动地，有骑士和魔法。他重生为艾尔涅斯帝·埃切贝里亚，凭借自身丰富的机械知识和程序员才能，在异世界大展身手。

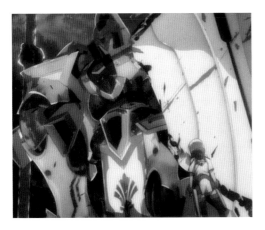

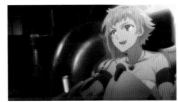
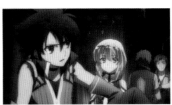

人物与机械设定

▶ 人物设计在动画中的职责

[将 动 画 制 作 中 的 必 要 设 定 在 画 中 表 现 出 来]

·创建所有主要人物

　　人物设计是将动画制作中的必要设定在画中表现出来的一道工序。动画制作是团队工作，必须提前做出一个标准，以确保数据的统一。普通插画师们的作品大多技法各异，但动画中的胶片画有一个基础要求，即将线条二值化之后分别描画。因此，复杂的渐变等操作处理难度较大，在这个步骤中，在无损人物氛围的前提下将其投放到胶片画上这项工作，是人物设计师的重要职责（桂先生）。

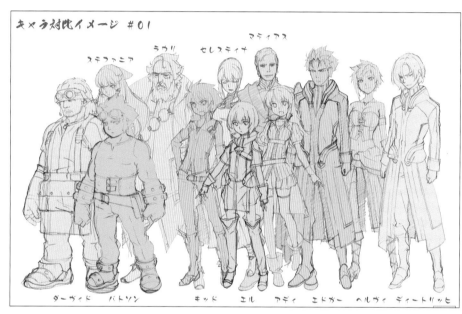

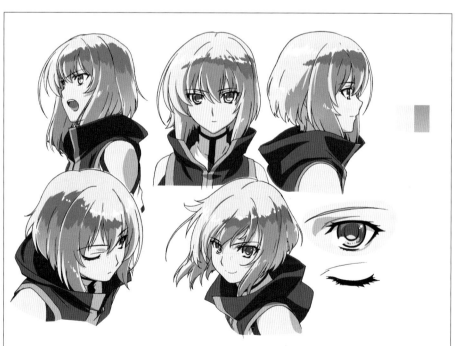

动画中的人物对比表（上图）
和人设图（左图）。

▶ 创建动画人物时的注意事项

[《 骑 士 与 魔 法 》 中 的 人 物]

· 结合作品风格设计人物

想让原著插画的画风和自己的画风完美融合，从来不是一件简单的事。当原著中没有的角色需要自己创作时，必须保证这个人物跟其他人物站在一起的时候，能够自然地融进去（桂先生）。

☑ **要点**

还要设计原著中没有的人物

我设计了《骑士与魔法》中二三十个人物，还设计了原著中没有的人物（桂先生）。

原著中没有的
人物示例

○亚黛尔楚·欧塔

○艾尔涅斯帝·埃切贝里亚

○阿奇德·欧塔

▶ 笔下生花经验谈

· 人物设计师的基本意识

身为一个人物设计师，需要将所有的设定要素合理归位，并将它们表现在画面中。在一定的制约下，将自己的审美具象化的瞬间，成就感随之而生。就怕对方给出的需求设定要素过多，越多越难以将零散的审美碎片凝结成形，这种时候就很让人头疼（桂先生）。

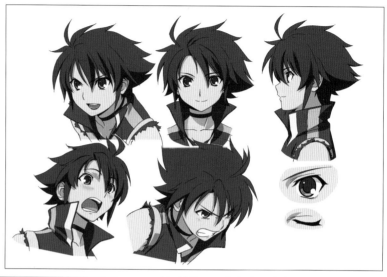

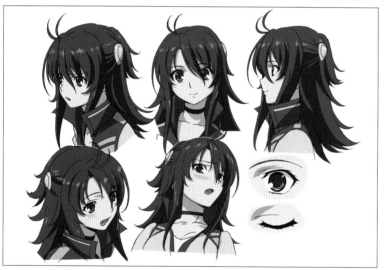

动画的作画风格有流行也有过气。例如，随着时代的推进，线条越来越细，瞳孔的虹膜、瞳孔的画法从2005年左右开始发生了很大的变化。后来我看的作品越来越多，不敢说研究，但可以说逐渐地把握了画风的流行风向（桂先生）。

☑ 要点

让头发的飘动多样化

画头发关键是要让头发多样化。发束不能太粗，不然看上去会很土。头发的质感、发梢的飘动、软发、卷发，这些都是画头发的时候需要考虑的因素。不要让头发重复同一个动作，否则画面的节奏会固化成某种套路，因此一定要做出不规则的变化（桂先生）。

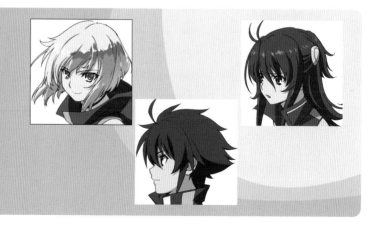

▶ 作品世界观的核心——机器人（幻晶骑士）

[　　机　械　设　计　　]

○古耶尔

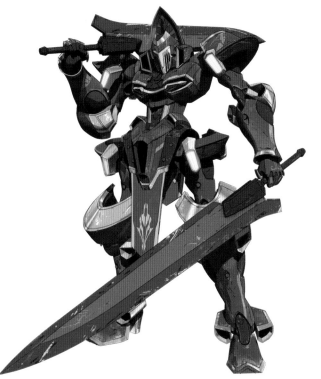

本作品中幻晶骑士的设计，由原著小说的插画师黑银老师担纲。3DCG由橘老师制作。而我的工作主要是将这些机械细化得更帅气，为它们做标记、做质感，以及绘制各话主要机械的原画等。动画中的机械设计师要做的，是将原著小说插画中看不到的部分，结合动画世界观设计出来。比如驾驶舱的内部，它的门如何打开等原著小说里没有提及的信息。毕竟这部动画的主题就是"制作机器人"，因此内部构造的设计是必需的要求（天神先生）。

机器人内部构造示例
（右图）

○厄尔坎伯

☑ 要点

--

专业对口，快人一步？

我在大学里学的是机器人工学，我觉得之前学到的相关知识，对如今的机械作画还是有帮助的。至少在机械构造、力学原理方面，我还是比别人更有优势的（天神先生）。

人物 负责人:桂宪一郎

插画的整体构图由桂先生负责。伊迦尔卡作为主要机械角色，其草图也由桂先生绘制。他对人物的姿势造型精益求精，力求让每个部位都有各自的闪光点。

02-1 作品的主题概念和构图

首先，委托方的需求是将"主人公""主要机械角色""魔法"三个要素都融合进去。另外，主人公是个像女孩子一样的美少年，带有中性气质，因此我们在会议中确定，给他设置一个帅气中带有女孩子气息的姿势造型。

必要信息
·主人公
·主要机械角色
·魔法要素

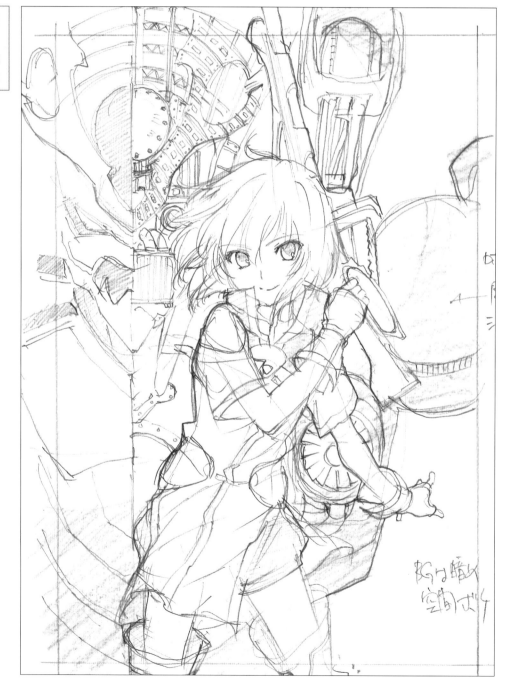

机械 负责人:天神英贵

左侧设计图中,机械部分也是由桂先生绘制的。接下来天神先生在这个设计图基础上,进行了机械设计。以下是天神先生的相关讲解。

03-1 线稿

放置人物的中央部分是隐藏起来的,但是我考虑成图时或许这里反而是一个吸引人眼球的部位,因此我决定利用这个隐藏部分展现伊迦尔卡的内部构造,于是当场设计了内部构造。同时对方要求不要常规的机械内部构造,以免形状不自然,要在展现内部的同时,保留部分轮廓剪影。

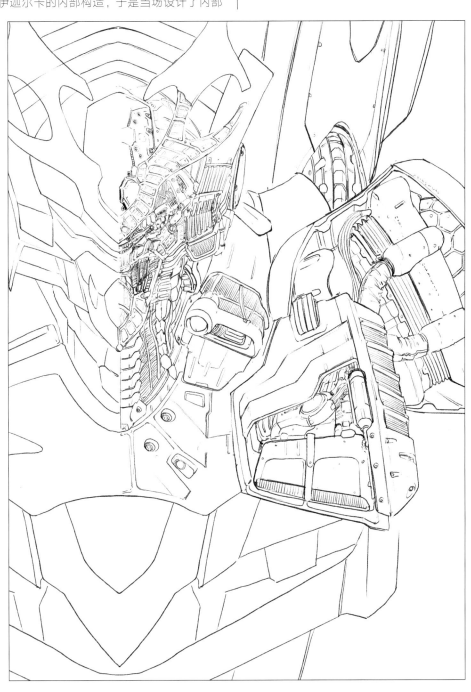

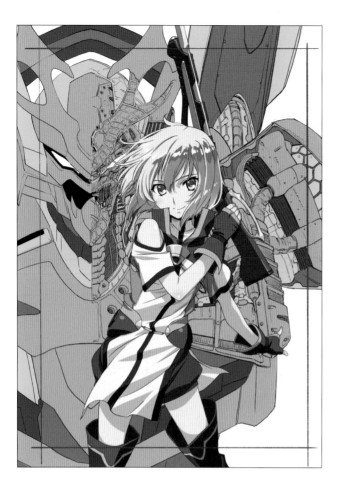

03-2 分图层

先确定描画顺序。画在最前面的部分用鲜明的颜色上色，可降低后续添加阴影的难度。先在图层上按由近及远的顺序，用4～5种颜色分别创建剪贴蒙版。就左图而言，黄色最近，接下来是蓝色、绿色、红色、灰色。按这个顺序进行，可以更直观地查看结果，获得成就感，给自己提供动力，提高效率。

03-3 添加阴影①

图示为在底部的图层添加阴影，浓阴影做浓，淡阴影做淡。看似尚处于工序中段，实则底部图层的操作已完成。如图可见，在刚才的步骤中，用灰色填充的部分的阴影已经成形。前面已做剪贴蒙版，因此可不必在意用颜色区分的其他部分，直接填充。整个过程用时15分钟。

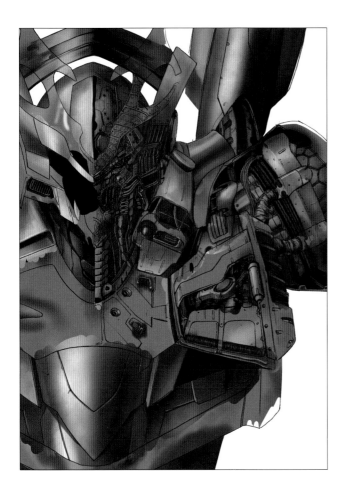

03-4 添加阴影②

给中间部分添加阴影，内部构造等部位也添加阴影，以表现立体感。

03-5 添加阴影③

右图显示的是对近前的图层的操作已完成，阴影添加工序完毕的状态。添加阴影是所有绘画的基础，不仅限于动画作画，西洋画也一样。因为画这种东西全靠光和影的组合。只要能准确把控好阴影，上色放到后面做也无妨。

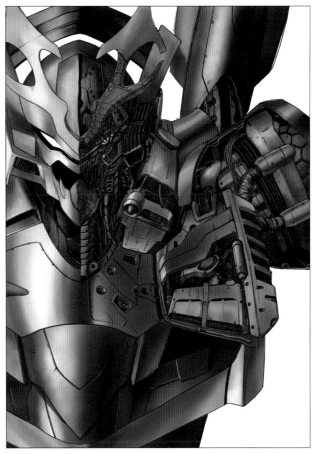

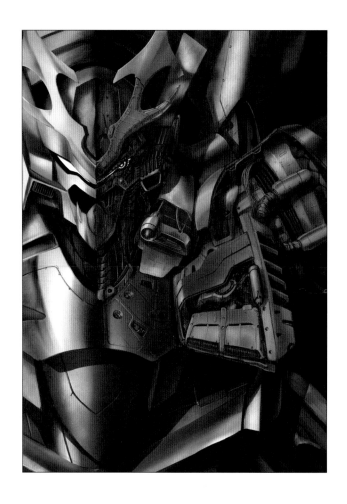

03-6 上色①

上色从顶部图层开始铺颜色。虽然是从上部开始上色，但因为主人公艾尔是蓝色系人物，因此要注意视觉效果上应避免颜色的雷同。因为如果同色，人物和机械将无法实现鲜明的对比。关于上色，我不会呆板地使用设定所给的颜色，而是会自行选择视觉效果最好的颜色。

> ☑要点
> --------------------------
> ## 大街上走走，
> ## 到处都是参考资料
> 从大厦或建筑物中可以挖掘无尽的参考资料。仰望巨大的人造物，真切地感受它与人的大小对比。要知道，大厦也是构造体，也是由许多部分组合而成的。想明白了这一点，就会发现它的参考价值。机械设计即是如上诸多细节堆积而成的。

03-7 上色②

接下来给黄色部分上色。虽然是机器人，但符合奇幻世界这个故事背景的氛围也不能忽视。因此，我力求展现出奇幻要素。初步构想是甲胄形机器人，所以在上色上又特别注重了甲胄要素的展现。我有意避免使用银色，以突出手工制作的感觉。关于内部构造，我选择了接近红色的陪衬色，以展现"内脏"的概念。如上所述，色调的选用可能影响着读者的直观感受。

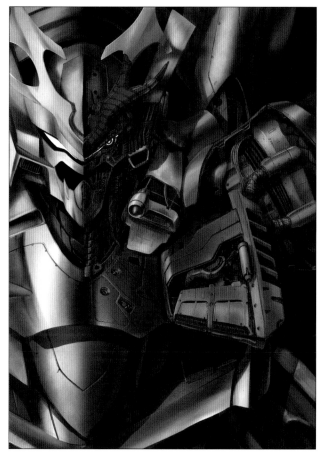

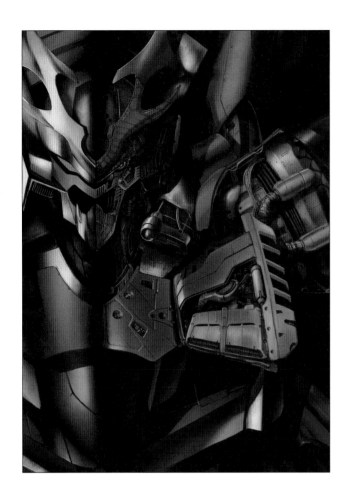

03-8 上色③

左图为上色大致完成的状态。中央是人物的位置，此处未做过多加工，因此并没有在这里花费太多时间。反正看不到，不如把更多精力时间花在最后可见部分的细节打磨上。这类插画工作，关键是要配合委托人的要求。我毕竟不是天马行空的绘画艺术家，画面需要修正时，必须学会正确把握委托人的意图，与之协商，找到解决方案。

03-9 高光

接下来打高光、添加细节阴影。经过这一步，可以进一步塑造出与内部构造的整体感。还需要注意通过光泽表现出金属感。

✅ 要点

通过机械部分展现质感和重量感

要观察现实中的物体，学会仔细"看"，是一种极有价值的训练。你能对着同一个东西坚持看一两个小时吗？如果是喜欢的东西我想大家都能做到。如果是机械，就需要你具备一双会分解、会观察它的构造的眼睛。

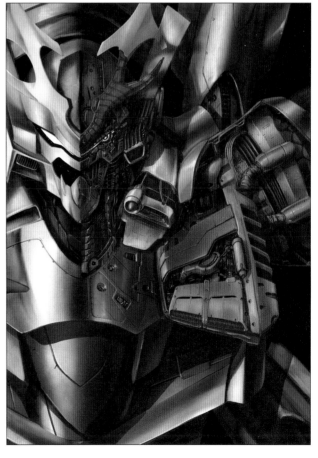

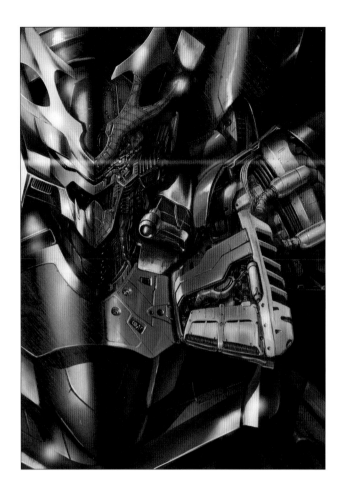

03-10 色调调整

整体加一层暖色，调整色调以提升画面存在感。通过变更色调曲线或色相来改变颜色。有时经过一番调整之后效果并不理想，需要推翻重做。

03-11 魔法阵

关于魔法阵则是先从设计师处获取素材，并对素材添加特效，然后进行配置。基本可以随意地剪切、粘贴、局部复制等等。作品名称是《骑士与魔法》，那么如何将这两个要素协调地组合在一起，需要动动脑子再做调整。关于背景，我想多数人的理解并不全面，它不仅是一个用来展现世界观的东西，更是一个展现主要人物之美丽的重要平台。

03-12 润色

主人公艾尔无疑是最重要的人物，因此我给他的轮廓外框整体加了光辉，并刻意降低了机械主要部分以外位置的存在感。关于背景的搭建，首先要把无心路过即可映入眼帘的部分加以突出，随后再引导视线的移动，由此才能引导观看者理解作品的世界。

03-13 完成

用特效笔刷对人物润色负责人做好的艾尔进行加工，人物完成，再对眼睛、装备等部分打高光，做出明显的质感差异对比。最后调整整体的平衡，与导演、客户协商，调整，完成。

☑ 要点

如何提高画技

要强迫自己去画没兴趣的、不喜欢的东西。比如你喜欢机械，那就尝试去设计一些植物、花朵等。如果你喜欢动画，那就不要总是临摹动画画面，否则是做不出动画的。按比例"动画化"的人或物是"实体"简化后而成的，所以关键还是要回到观察"实体"这个原点上来。

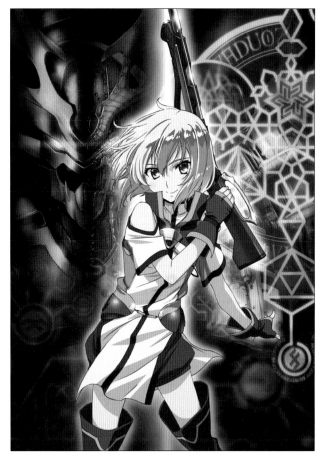

润色

前文中讲到了机械部分的润色工序。人物的润色由其他人员负责。以下讲解如何在前人图像数据的基础上进行人物润色。

04-1 从原画到线稿

在桂先生原画的基础上开始上色。原画上有阴影、高光的操作指示。另外还有其他用文字书写的需求。

※本项目中涉及的人物插画，与导引视觉图所用图像有部分差异。

04-2 头发

关于头发，首先大致涂一层底色，随后逐次添加一号阴影、二号阴影的渐变。此外还有高光的图层。

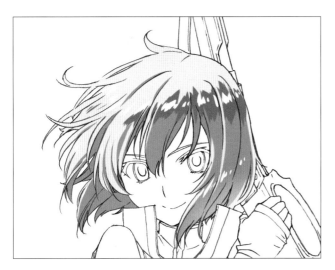

04-3 衣服

衣服跟头发一样，按照任务指定表中的颜色设定上色。

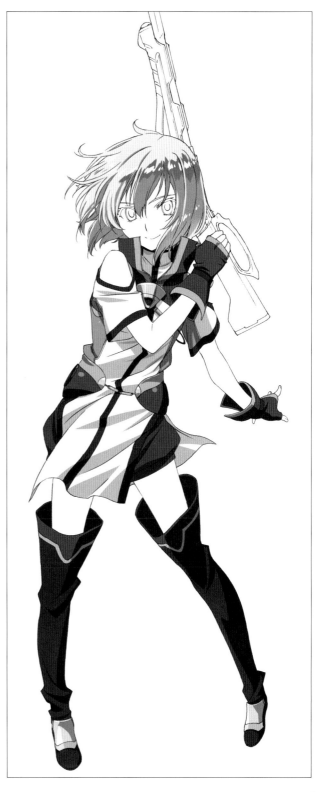

04-4 瞳孔

瞳孔的图层结构如图所示。关于瞳孔，其颜色、高光、反射光等的处理方式都比较特殊，最终呈现的是如发光一般的效果。

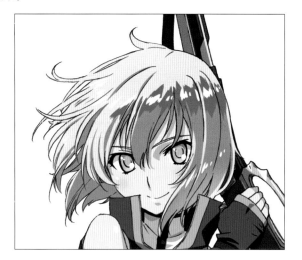

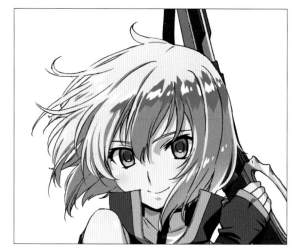

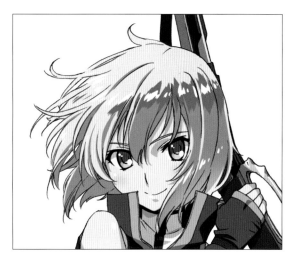

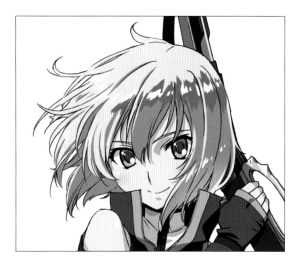

04-5 皮肤

皮肤部分的操作顺序为：底色、阴影、高光。另外，脸颊、手肘等部位则用笔刷涂红。

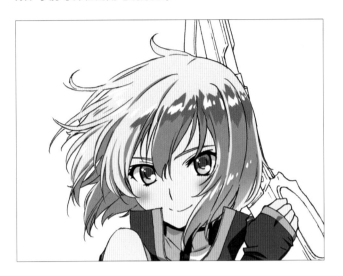

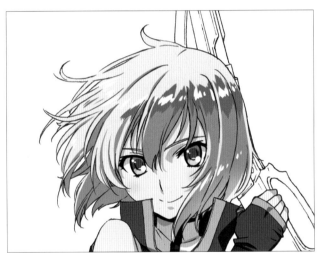

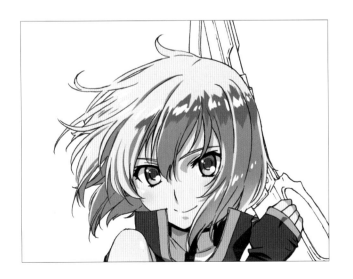

04-6 温彻斯特

武器温彻斯特采用与人物相同的方法上色。人物的润色工程大致按以上步骤进行。

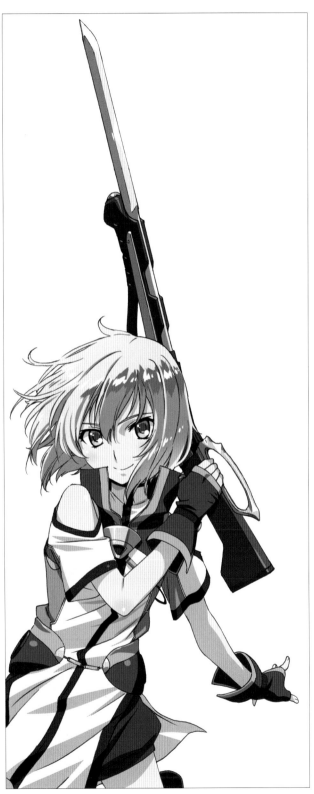

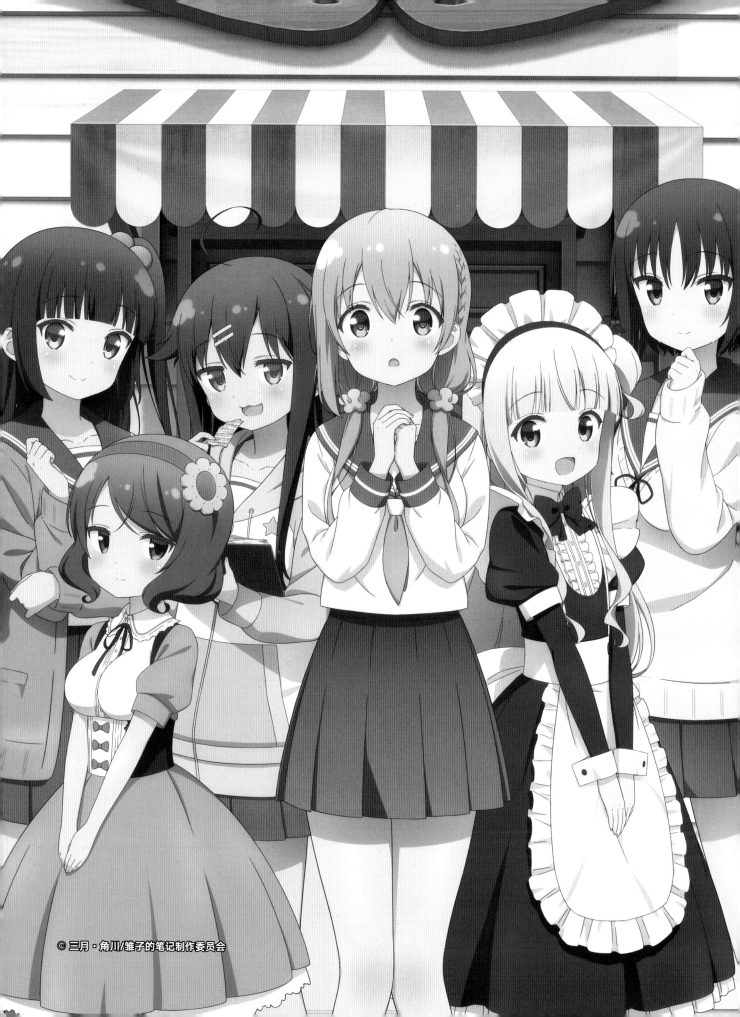

雏子的笔记

hinako note

雏子的笔记

[制作团队]

原著：三月《雏子的笔记》
（连载于《心动漫画月刊》/ 角川）
总导演：高桥丈夫 / 导演：喜多幡彻
总监：三瓶圣 / 系列构成：浦畑达彦
人物设计、总作画导演：植田和幸
人物设计辅助：柳泽正英 / 编辑：丹彩子
音乐：桥本由香利 / 音乐制作：角川
音响导演：稻叶顺一 / 音响效果：奥田维城
音响制作：爱上瘾 / 动画出品：激情第一课
制片方：动画人联合
制作：雏子的笔记制作委员会

高中生雏子与伙伴们组建话剧社，上演欢乐校园生活！

《雏子的笔记》是一部关于校园话剧的故事，讲述几个画风可爱的人物组建话剧社，上演欢乐校园生活。主视觉图是主要人物——六个女孩子的合影。通过现有的人物设定资料，我们可以了解到草图、人物绘制注意事项等内容，由此便可对这可爱的画风探知一二啦！然后，通过对制作过程的阅读，更可进一步得知《雏子的笔记》世界观的构成过程。

[剧情简介]

樱木雏子是一个不善言谈的女孩子。面对别人时总是紧张得如稻草人一般僵硬，她一直想改变这样的自己。她即将升入高中，高中里有她一直梦想着的话剧社，雏子借此机会离开了乡下。在借宿的四季庄，她结识了个性迥异的伙伴们，并与她们一起成立了话剧社。

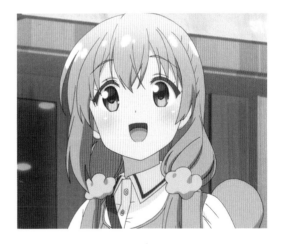

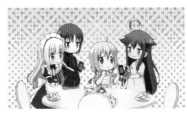

人物设定

先做人物设计资料，再做正片的作画。以下内容来自人物设计兼总作画导演植田和幸先生的讲解。

▶ 多名动画师团体作业 设定资料必不可少

初期的人物概念

[　　　　　　人 物 草 图 设 计　　　　　　]

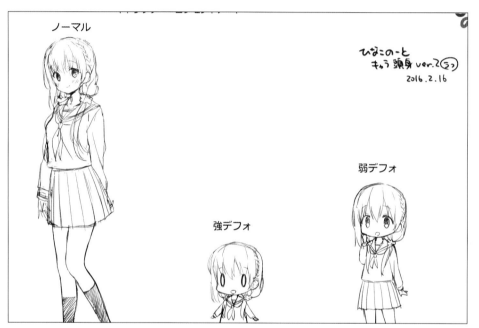

ノーマル

ひなこのーと
きゅう頭身 ver.2 (5)
2016.2.16

強デフォ

弱デフォ

原著三月老师描绘的人物软萌可爱，俏丽可人的表情和表现力也招人喜爱，因此我力求自己笔下的人物与之契合，能无缝对接剧中任何场景。初期草图与正片中所用的成稿相比有所不同，特别是在比例上。

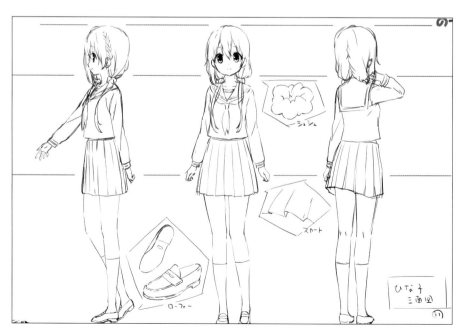

眼睛周边・脸部周边设定资料

　　每部动画都有作画时的注意事项。不管画哪个部分，都要从多种动画特有的表现方式中，选出一个与原著氛围相符的画法去执行。具体到《雏子的笔记》，则在还原原著瞳孔方面，特别投入了精力。

・眼睛和脸部作画的注意事项

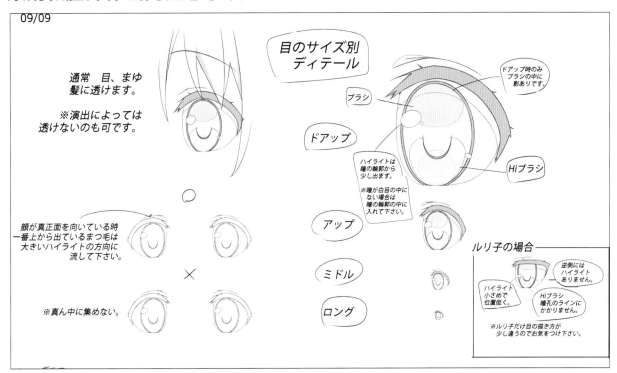

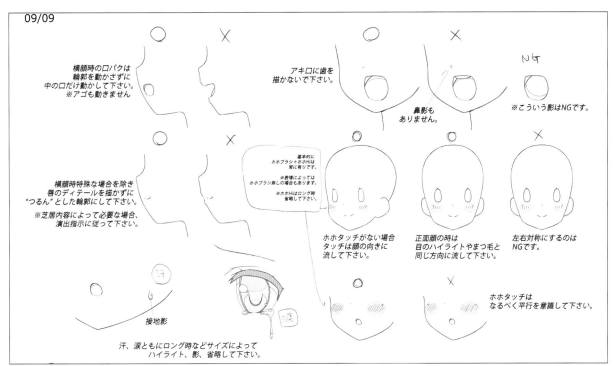

人物设定资料

每个人物都要做三面图和表情集，以供作画参考。大多数情况下会把多名人物整合到一个画面中，这在动画制作中 | 就是身高对比表。其中还标注着每个人物的注意事项。

· 身高对比表

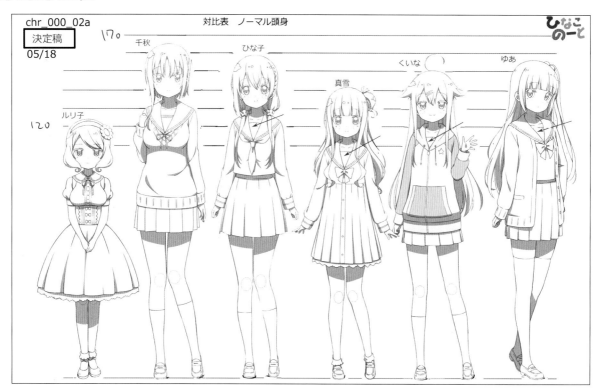

☑ 要点

Q 版人物的设定资料也不能少

Q 版分"强 Q"和"弱 Q"两种，根据场景区别使用。Q 版也有三面图和表情集，总之就是单纯要画很多东西，很累（笑）。

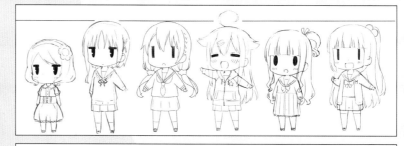

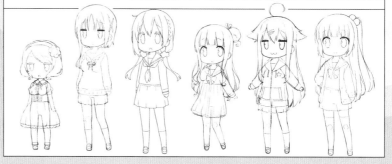

・人物三面图

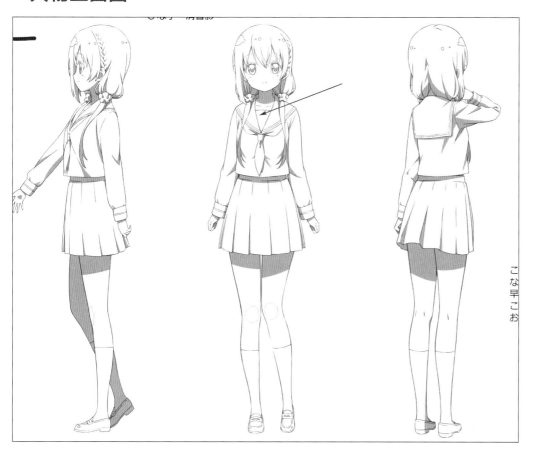

こな早こお

・表情集

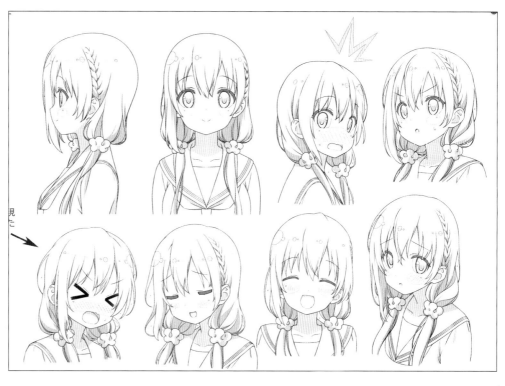

草图

以下是主视觉图的成图过程。草图到清稿由植田先生负责。草图阶段将背景和文字信息的问题也一并进行了商议。

02-1 人物草图

最近版权插画都在数码环境下进行。此过程中我巧用数码绘的优势，学会了头发等部分分图层画，并在后续调整的

做法，下页图所示的其他人物的头发，为了把控画面的平衡，均在草图阶段就分图层描绘。

02-3 将众人物合并

主要制作人员创建将草图和背景、文字信息合并的图像文件，以确定作品标题指代人物的颜色、背景的风格走向。构图主要由总人物设计师负责。右图所示为人物和背景的比例、配置粗略绘制好的状态。

与背景、logo 合并

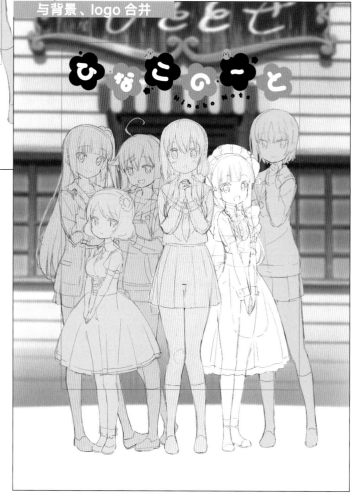

清稿

03-1 从线稿到阴影指定

将设计图中的人物（主要是实线，以及眼睛、头发等在色描中添加的高光和阴影）和通过笔刷处理的部分分开，全部在另外的纸张上重新打磨线条，进行调整，这是为配合后续上色时，结合线条状态进行处理的必备工序。清稿主要由人物设计师负责。

· 线稿

· 阴影

03-2 从色TP（色描）到笔触指定

· 色TP1

· 色TP2

· 笔触

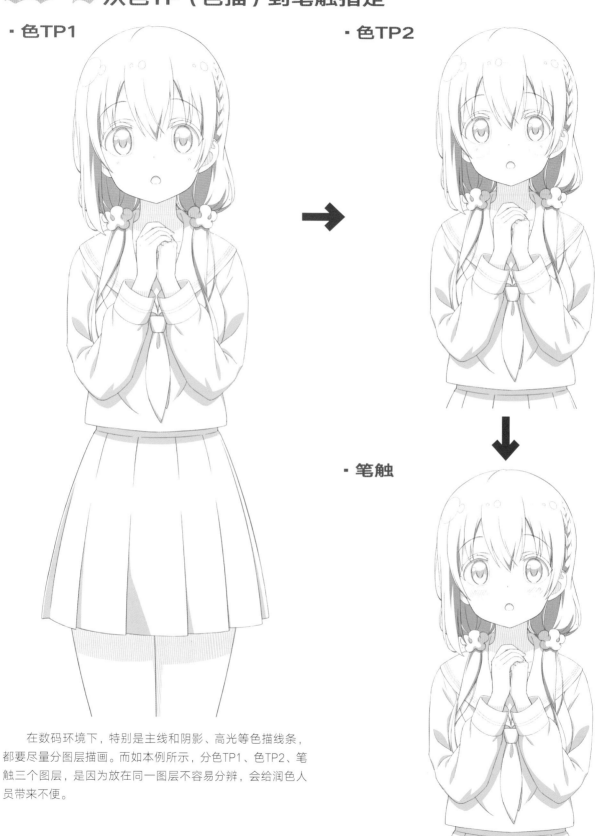

在数码环境下，特别是主线和阴影、高光等色描线条，都要尽量分图层描画。而如本例所示，分色TP1、色TP2、笔触三个图层，是因为放在同一图层不容易分辨，会给润色人员带来不便。

03-3 其他人物

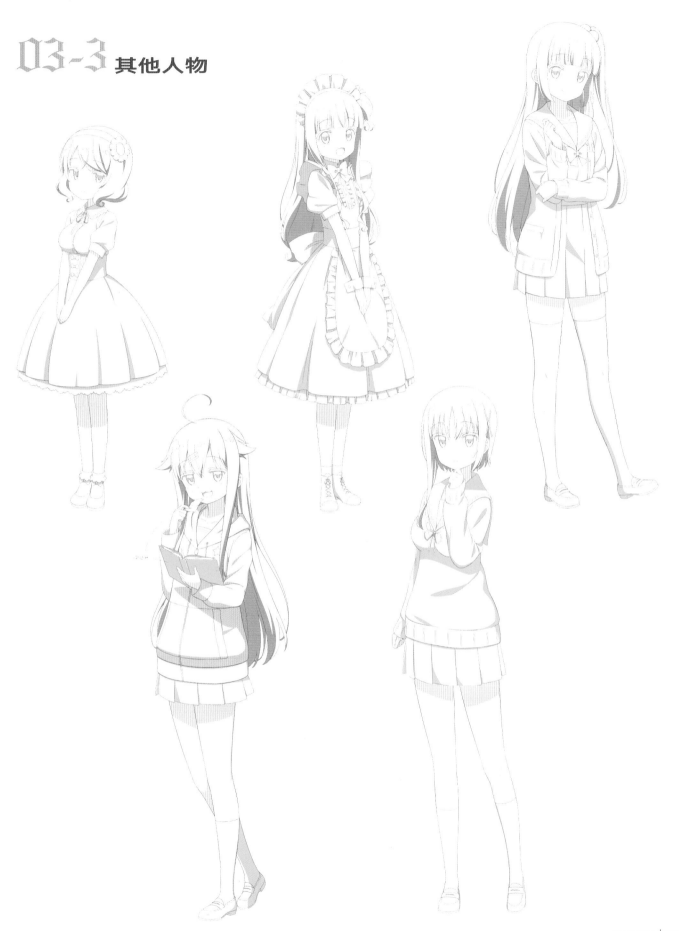

润色

给人物上色，添加特效。将人物与绘制完成的背景部分合并，放文字信息，主视觉图完成。

04-1 绘制完成的人物

·润色

　　将人物设计师清完稿的数据和已上色的背景合并，并给人物调整填充相应的颜色。这是将人物纳入作品世界观的一个重要步骤。

·特殊效果

　　对分别在不同纸张进行的描线稿添加质感，进行喷枪处理。结合润色工序调整色调，调整范围、浓度等。

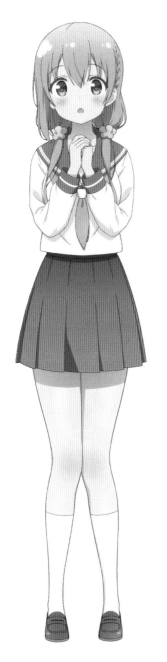

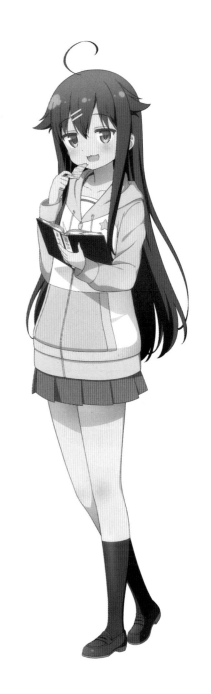

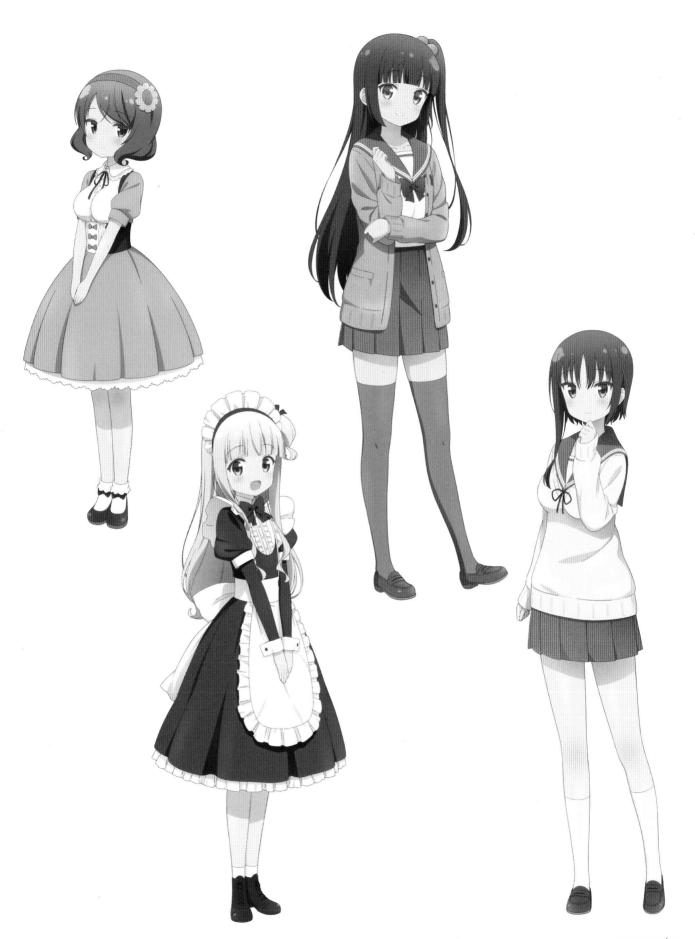

04-2 背景

将粗略的背景刷出作品世界观的色彩——给整幅画面补充详细质感等信息，从黑白状态开始上色。

有时还需要在画面上添加眩光或入射光等光特效。

以上操作主要由美术导演担纲。

将文字信息一同合并，完成

将各工序上过色的素材放到其在设计图的相应位置上，合并成一个画面。添加效果以使各素材的边界线自然过渡，做出各种镜头、滤镜效果。调整明度、饱和度，使画面更具立体感，也更真实。

以上调整由色彩设计负责。

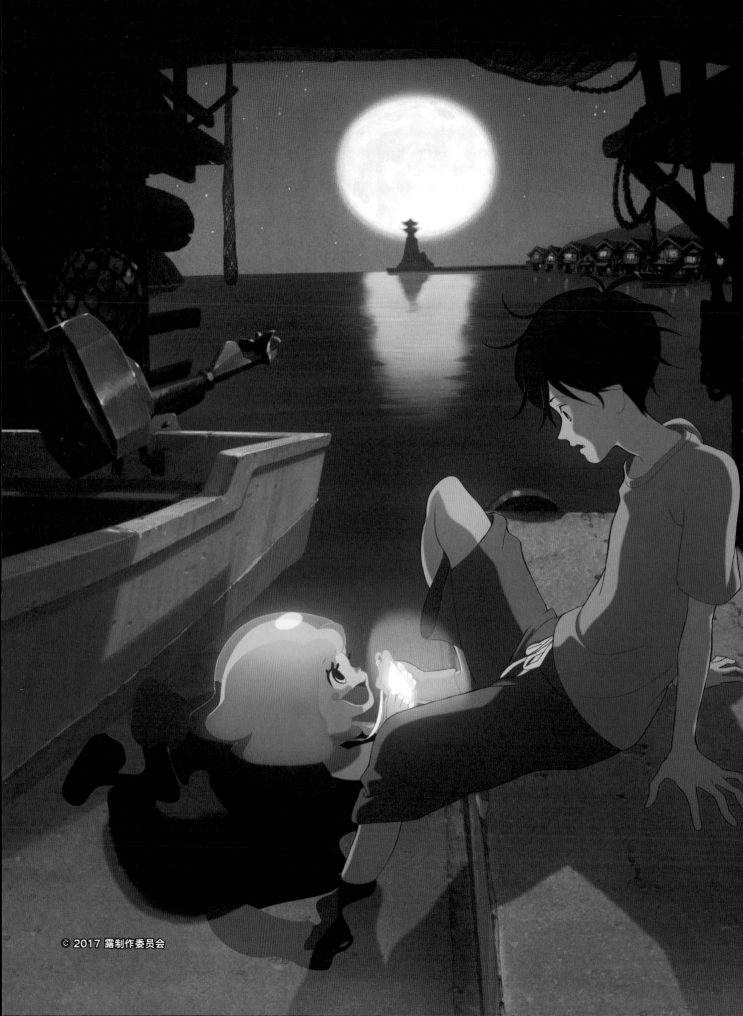

宣告黎明的露之歌

Lu over the wall

[制作团队]

导演：汤浅政明 / 脚本：吉田玲子、汤浅政明
人物原案：音梦洋子
人物设计、作画导演：伊东伸高 / 美术导演：大野广司
Flash 动画：阿贝尔·贡戈拉、胡安·曼努埃尔·拉格纳
摄影导演：巴蒂斯特·庞隆 / 色彩设计：露西尔·布莱恩
插曲、编曲：樱井真一 / 音响导演：木村绘理子
出品方制作人：崔恩英[韩]
动画出品：猴子科技
制作：清水贤治、大田圭二、汤浅政明、荒井昭博
总制片人：山本幸治
制作人：冈安由夏、伊藤隼之介 / 企划协助：双引擎
出品方：露制作委员会（富士电视台、东宝、猴子科技、卫星富士）
发行：东宝影像事业部

鬼才汤浅政明打造
全新动画电影

汤浅政明曾因执导长篇动画电影《心灵游戏》一举成名，后又通过《乒乓》《春宵苦短，少女前进吧！》俘获国内外众多粉丝的心，本片是他的最新作品（截至2017年5月）。其极具独创性的画面及表现方式给影迷们留下了深刻印象。让我们来看看这部作品的主视觉图是如何做出来的吧！

[剧情简介]

初中生少年海与父亲、爷爷一起生活。父母离婚给他的生活、学习蒙上一层阴影，导致他消极阴郁。某天，同学组建的乐队邀请他去练习场——人鱼岛，他在那里邂逅了人鱼少女露。

小说《宣告黎明的露之歌》
（三萩千屋著）

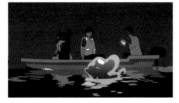
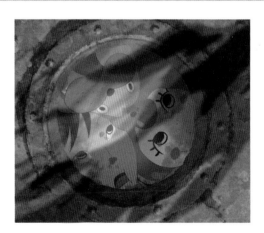

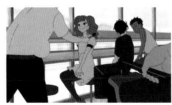
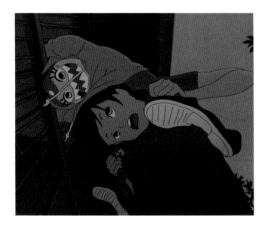
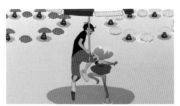
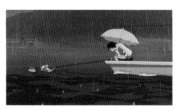
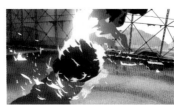
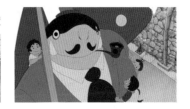

设计图

主视觉图开工之前先画构图。图示虽是未完成的状态，但可以看到关于场景解说的笔记留言等，留给我们很多关于情景的想象空间。

[版 本 A]

01-1 设计图

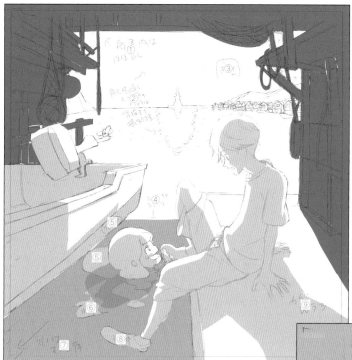

《宣告黎明的露之歌》主视觉图有夜晚和白昼两个版本。两张图展现的都是有助理解故事的重要画面，请看一下它们是如何制作出来的。

夜晚版本的设计图如左图所示。场景讲解均以笔记形式写在画面上，汤浅导演会备注修改要求。

①小船舱内几乎都做成背景
②月光的反射和水面的闪耀，用背景描绘+摄影处理
③夜空
④从这个区域开始是混凝土
⑤水中
⑥水中
⑦一直都有水
⑧水中
⑨双重曝光

汤浅导演给出的修改要求

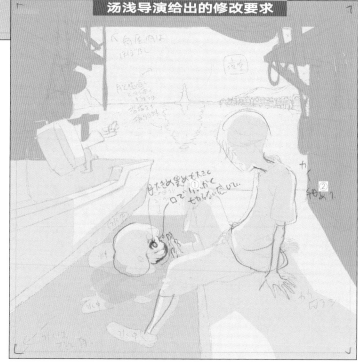

①眼睛要大，
黑眼珠要大，
口部不破坏
脸部轮廓
②海
细瘦

[版 本 B]

01-2 设计图

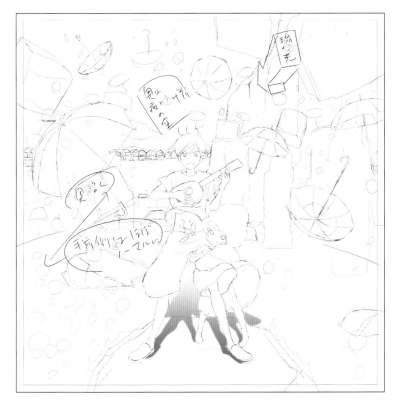

白昼版本，从设计图（如左图所示）来看，相比宁静的夜晚版本，更加活力十足。

从图中汤浅导演的指示来看，似乎主要人物海和露的表情经过了修改。

①景深处是
　黎明前的天空
②自前景有光
③景深处黑暗
④近景处基本
　正常状态

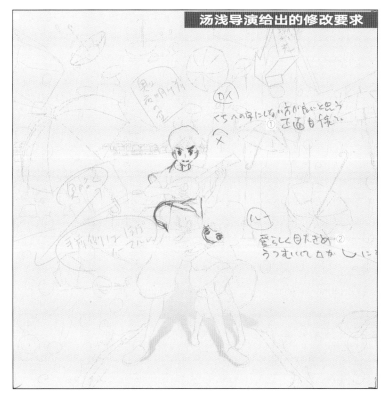

汤浅导演给出的修改要求

①海
　口部最好不要做成"へ"字形
　正面视角
②露
　可爱一点，眼睛大一点，
　略低头，口部做成"〜"形

原画

[版 本 A]

02-1 原画

参照设计图画原画。原画是后续作业的基础，因此表情等画得极为细致。

①不好意思，
海报仅有一张，
想做得清爽一些，
请眼睛大一些，
黑眼珠大一些。

汤浅导演给出的修改要求

02-2 原画

这个场景同样在画完原画后与后续步骤相接。它左右着观者的印象，因此表情的绘制要进行反复斟酌。

①不好意思，
　请做成满面笑容的样子，
　看起来会比较成熟

汤浅导演给出的修改要求

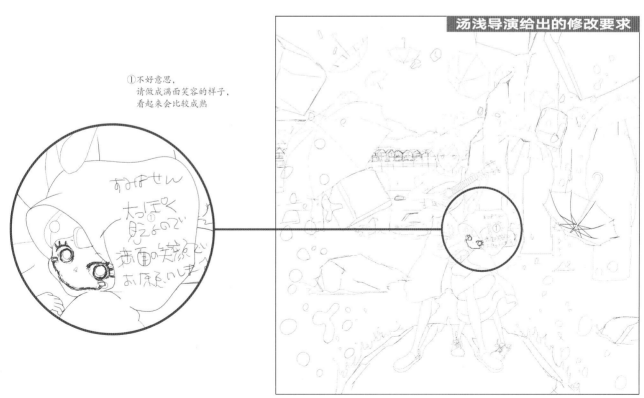

上色 负责人:露西尔·布莱恩

接下来参照各环节作业负责人的讲解,来看一下此图最大的特征——鲜明又纤细的色彩是如何完成的。

[版 本 A]

03-1 从线稿到上色

　　"上色工序的步骤是,先确定主要人物和道具的基本色,然后在此基础上结合白昼、傍晚、夜晚、水中等各个场景对颜色进行调整。夜晚的主视觉图要做出浪漫的氛围,因此我使用了蓝蓝的柔和色调。"(露西尔·布莱恩)

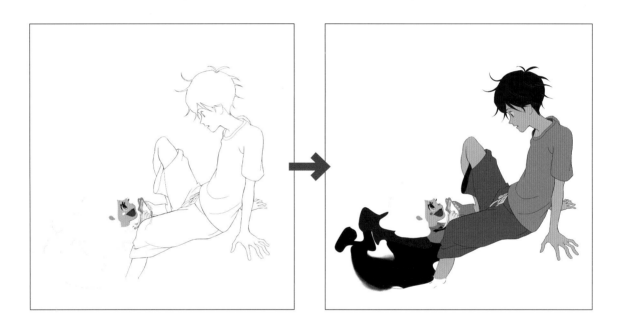

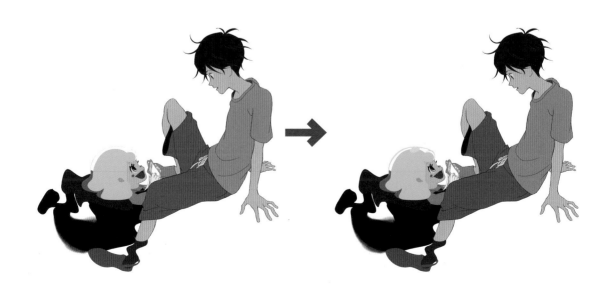

03-2 阴影

给完成的人物添加阴影。阴影中的场景似乎特别注重了色调的沉稳。"这部作品中有许多阴影中的场景。在故事的最后，大岩石崩塌，太阳照进来，我特意做出了对比度。阴影中的场景有意降低了色调。"（露西尔·布莱恩）

03-3 从投射光到眩光

海的手机的投射光和眩光的展现方式如图所示。夜晚场景中，要保持暗沉寂静的氛围，需要特别注意光源的使用。

最后还要经过末端步骤——拍摄、特效等的编辑。夜晚场景版本的主视觉图上色工序即如上所述。

03-4 从线稿到上色

接下来，白昼版本的主视觉图也同样要经历从线稿到上色的过程。"为了给作品带来真实感，我对（日本特有的）自然、街景、大海等的颜色进行了大量的观察，并将它们应用到了作品中。"（露西尔·布莱恩）

因此，上述色调在正片中大量使用。

03-5 从高光到双重曝光

"在迎来美好结局的阳光中，我使用了饱和度较高的温暖色。夜晚场景多，为了不使光线过于暗淡，让氛围更加欢快，我尽量拓宽了色彩的使用范围。"（露西尔·布莱恩）

因此，白昼主视觉图的色调更加明快，昼夜各有千秋，双份体验。

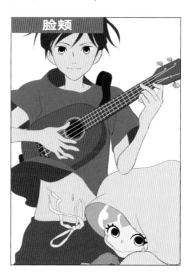
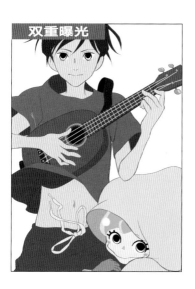

03-6 装饰道具

雨伞做得绚烂多彩。这个场景跟夜晚形成对比，因此装饰道具要明艳华丽。不妨拿来跟夜晚的主视觉图比比看。

"因为要符合故事结尾的氛围，做出节日一般的气氛，因此我使用了有对比性的明亮、欢快的色调。"（露西尔·布莱恩）

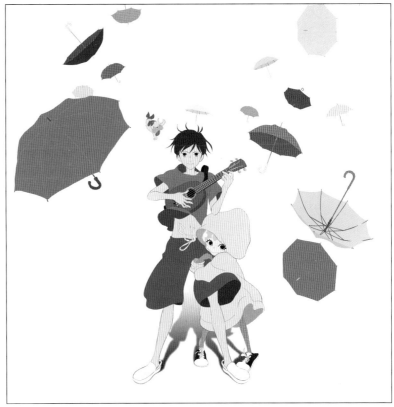

背景 负责人：大野广司（Studio风雅）

背景部分全部先手绘，后导入电脑进行加工。如此温暖人心的世界观，很大程度上得益于这个背景。接下来让我们一睹创作过程的究竟吧。

［ 版 本 A ］

04-1 制作工程

《宣告黎明的露之歌》背景由大野广司先生负责绘制。背景部分全部手绘，它为这部作品温情氛围的营造做出了巨大贡献。夜空主视觉图背景的制作过程可在牛奶系营养阅读平台观看。

《宣告黎明的露之歌》海报视觉图制作过程

1 远处的海面以及小屋的墙壁

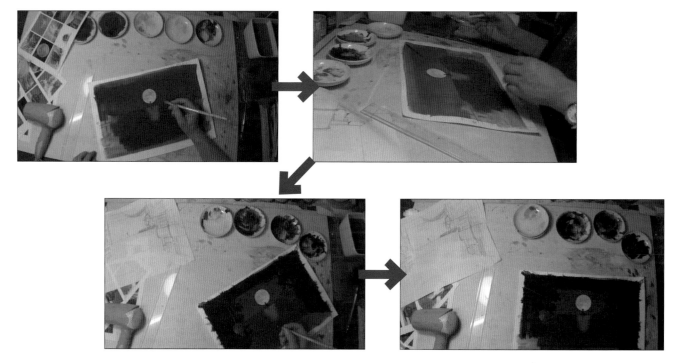

2 小屋的水泥地板部分

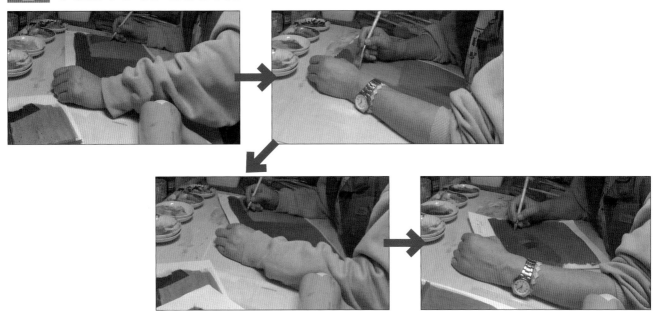

3 船

[3 张 背 景 原 画 完 成]

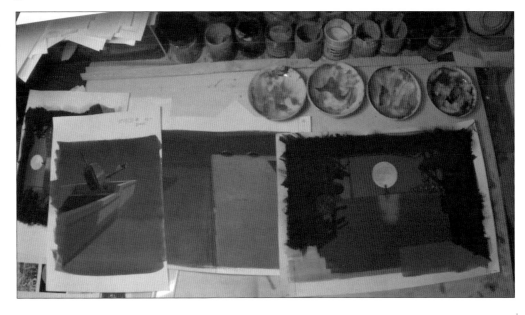

04-2 导入背景原画

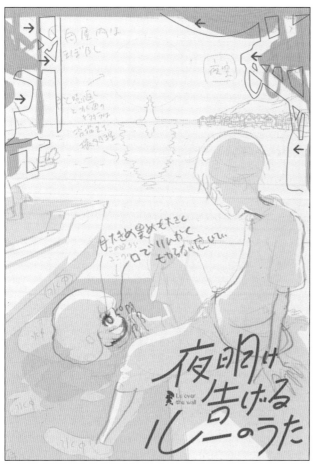

"参照伊东先生（作画导演）的设计图画背景，用铅笔以适合自己的方式描线。设计图的尺寸较大，因此我将其分成①远处的海面以及小屋的墙壁，②小屋的水泥地板，③船三个部分。将铅笔描的线复制粘贴到画纸上之后，再根据之前已经画好的草图的氛围进行上色。各部分的画都画完之后，再通过电脑将三张画合并，背景即告完成。"（大野先生）

2 小屋的水泥地板

1 远处的海面以及小屋的墙壁

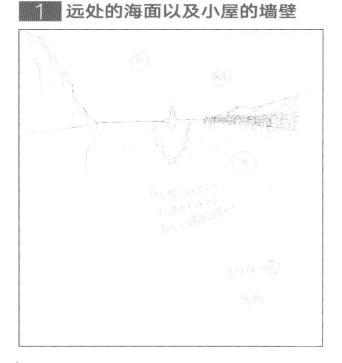

3 船

04-3 合并背景原画

图示为设计图与完成的
背景原画的对比。

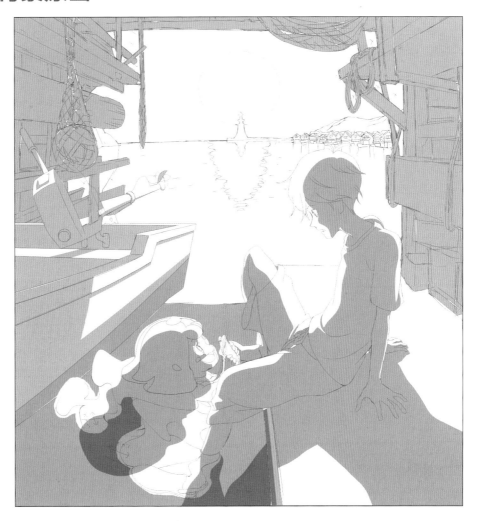

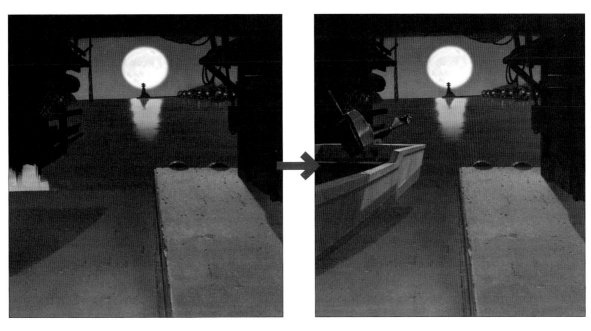

04-4 导入背景原画

接下来看一下白昼版主视觉图部分背景的制作过程。此处仍然需要参照作画导演的设计图，将操作分成"水花""岩石""水柱""岩石堆"几个部分。这个场景的绘制采用了相较夜晚画面更加明亮的色调。

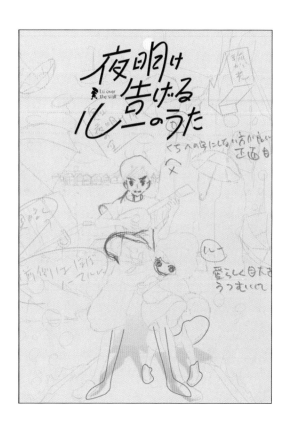

1 水花

2 岩石

3 水柱

4 岩石堆

04-5 合并背景原画

将分别完成的各部分合并起来。看图可知，仅背景的这个状态已为作品的成形铺垫了大半。背景绘制全部为手绘作业，说起比较辛苦的原因，"因为是手绘，所以尺寸越大的画越费力"（大野先生）。

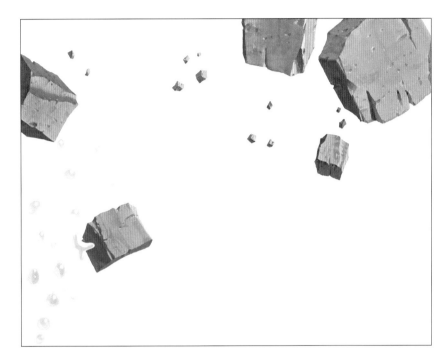

"海中的场景和最后巨大墙壁破碎的场景是彩色的，我非常喜欢。"（大野先生）

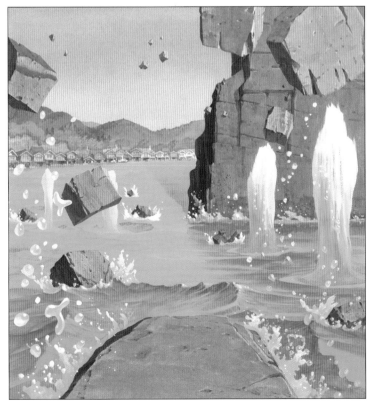

特殊效果与拍摄

负责人：巴斯蒂特·庇隆

最后给做好的画面添加效果，进行拍摄。即便在光和水的展现方式已极具特点的正片中，特殊效果的地位依然举足轻重。特效部分中蕴含着许多心血。

［ 版 本 A ］

05-1 拍摄处理

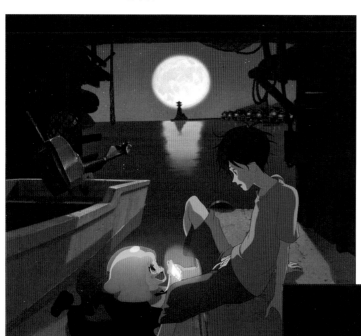

"主视觉图主要由三部分素材组成，即背景、海的胶片、露的胶片。

"拍摄工作主要包括：通过调整人物颜色和灯光照明，使之自然融入背景；通过在地面和人物身上打阴影，突出月光。

"接下来，在露的头上进行穿透、高光、渐变等处理，给海的手机添加圆润的光。

"最后，给整体添加光辉或微弱的光，让整幅海报看起来更统一。"（巴斯蒂特·庇隆）

05-2 拍摄处理

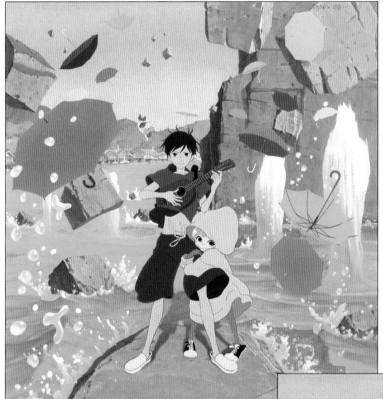

"这部作品中有大量涉及水的画面，水在本片中是一个关键要素。

"在合并人物和背景等素材这个问题上，我们参考了很多大海的照片、影像中的水的质感，花费了很多心思。

"我们在海面上加光影做渐变，同时还要注意不能让它显得过于平坦。在有具体状况的镜头场景中加渐变，做出远近感。"（巴斯蒂特·庇隆）

"企划初期，即通过在水、火、光方面独具特色的AE进行了设计，准备了素材，为本作的特效制作提供量身定做的技术。AE提升了作品整体的统一感，且具有高效产出的多场景普适性。比如，爸爸去救露的场景中，有火焰、火星、尘土以及一些用笔触做出的展现方式，这些是我自己经过各种尝试，组合搭配出来的。"（巴斯蒂特·庇隆）

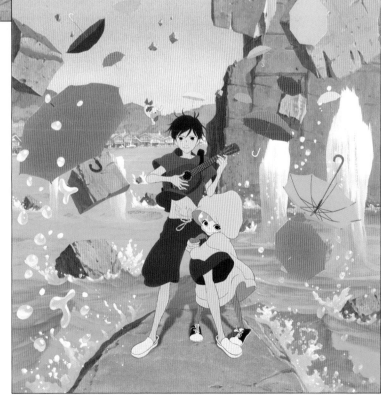

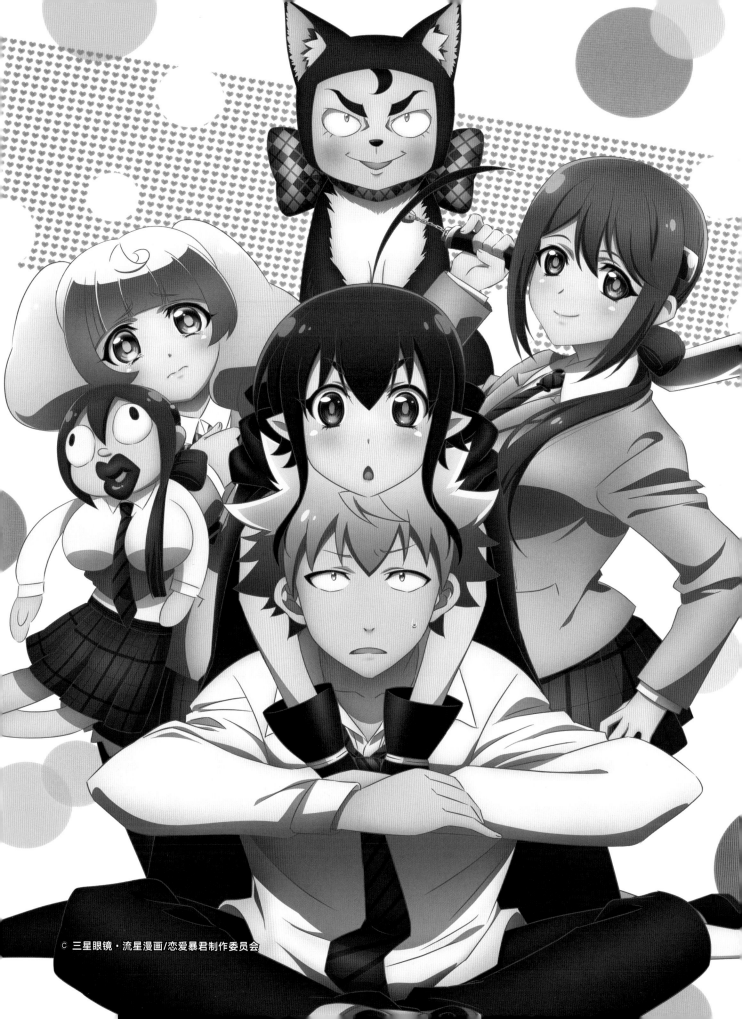

恋爱暴君

the very lovely tyrant of love

恋爱中的少女都是暴君？！
欢脱欢乐的恋爱喜剧故事！

　　《恋爱暴君》是一部热情高涨、欢乐无限的欢脱恋爱喜剧故事。人物的绘制也结合作品风格，绘制得很有喜剧色彩。色调的呈现也极为明晰，极具特色。接下来即将讲到的插画，描绘的是主要人物们汇集在一起的画面。该插画为纪念作品出展"日本动画2017"而制作，同时也为了向第一次接触这部作品的人介绍剧中人物。以下是插画制作过程。

恋爱暴君

[制作团队]

原著：三星眼镜（连载于《流星漫画》）/ 导演：浊川敦
系列构成：高桥夏子 / 人物设计：伊藤麻里子
总作画导演：谷津美弥子
美术设定：小山真由子·松本浩树
美术导演：松本浩树·菊地明子
色彩设计：岩美美香
音乐：最中 / 音乐制作：潜水 II 音乐
音响导演：本山哲 / 音响制作：半马力工作室
编辑：近藤勇二 / 摄影导演：岩崎敦
拍摄：高桥产业
动画出品：快乐平方

[剧情简介]

　　死神装扮的少女古莉拿着一本"亲吻笔记"出现在男高中生蓝野青司面前，并对他说，名字被写在上面的人如果在24小时之内不接吻的话，她就会死去，被写名字的人——青司会一辈子是处男。于是古莉和青司与伙伴们开始一起寻找"能接吻的人"，恋爱喜剧故事就此展开。

· 初版光盘套

· 内封包装纸

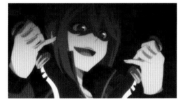

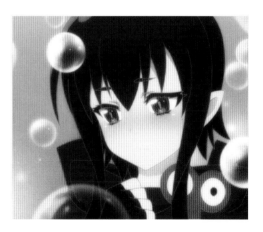

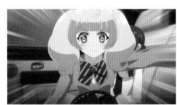

草图 负责人:伊藤麻里子

来看一下《恋爱暴君》版权插画的制作过程。图中每个人物的表情和姿势，都反映着这个人物的个性，实际上这些表情姿势在草图阶段就已经构思出来了。

01-1 设计图

· 线稿

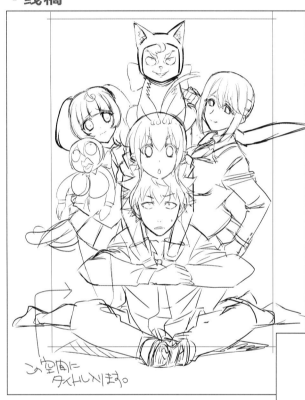

该图依委托方要求绘制。

古莉负责可爱，茜有种低调的性感。

这张画中茜的胸部被其他人物遮挡，平时则有意展现它。

青司呈现的是与本人特征和内心情感信息相符的好人面相。

画每个角色的时候，我都会尝试体会这个角色的感受，将自己代入这个角色中去创作。

打动了自己，才能打动读者。

· 阴影

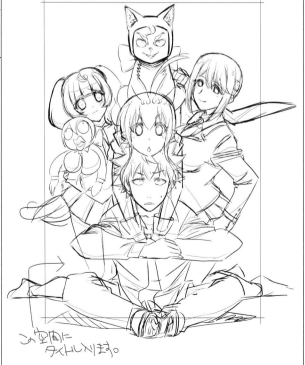

· 上色

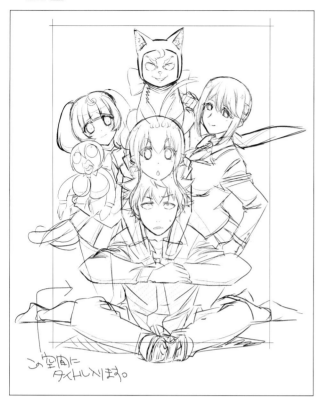

01-2 背景草图

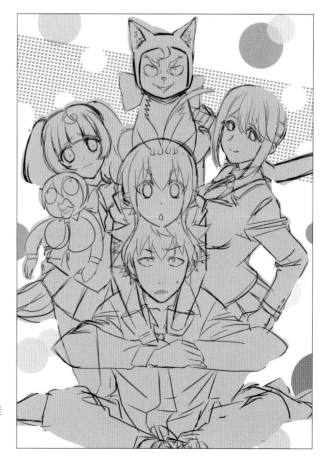

草图初步绘制完成后，放上背景设计素材，一并查看整体效果。

清稿 负责人:伊藤麻里子

参照草图进行清稿。这张图用来做活动展图,但实际上是做成拍照立牌,考拉里的脸部镂空,供人拍照,因此考拉里画得比较大。

02-1 线稿

·古莉与青司的线稿

基本在数码环境下绘制,使用铅笔工具,以模拟出真实铅笔线条的质感。

首先将人物画在各自分配的图层上。注意绘制时线条粗细保持统一。按轮廓、头发、身体的顺序画(此时超出绘制范围也无妨,第一笔感更重要),最后画眼睛,调整比例。在人物的各部位中,眼睛的绘制尤其花费了大量的精力和时间,有时甚至长达30分钟。特别要注意眼白和眼珠的比例平衡,最后擦掉溢出的线条。

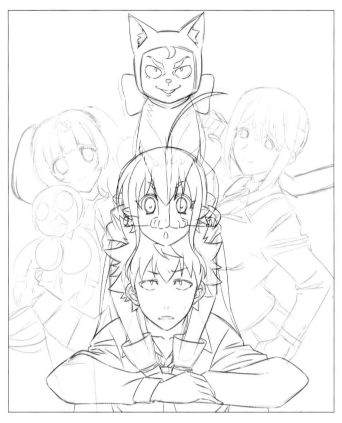

· 考拉里的线稿

考拉里要着重展现其诡异的面相。反正应该不是可爱。另外，考虑到这次成品的用途，我把考拉里的尺寸做得比人物对比表中要大一些。

因此它是基于使用目的而绘制的。

02-2 古莉与青司指定

· 古莉与青司上色

阴影的添加，要比版权插画的场景设定要求多做一些，完成一张更高质量的画（动画正片中的阴影添加，是建立在动态基础上的，所以较少）。

头发添加阴影要注意外形的比例。接下来通过高光等增加头发的线条数量，让画面更俏丽。最后添加脸颊笔刷，完成。

　　说句题外话，其他诸如泳装等类型的插画中，还需要在大腿、肩膀等地方加笔刷，以营造艳丽感。

·古莉与青司的阴影

·高光与色描

·渐变线条

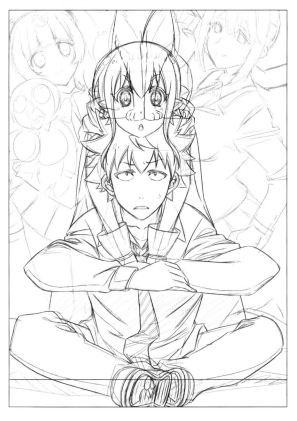

02-3 考拉里指定

·考拉里上色

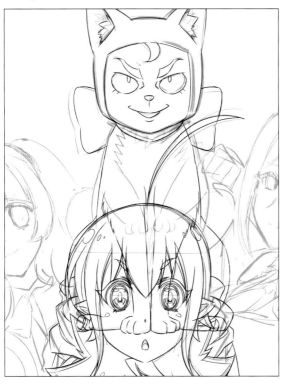

考拉里部分也一样，添加阴影随后上色。与古莉重叠的部分也要画出来。

·考拉里阴影

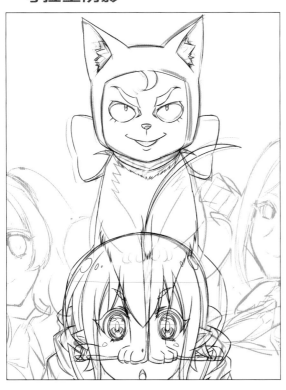

·考拉里色描与高光

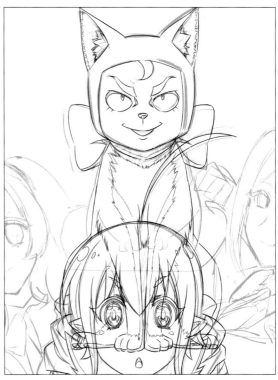

02-4 茜指定

如前所述，要突出茜的胸部。这部分也是与其他人物重叠的，完整画面如下图。

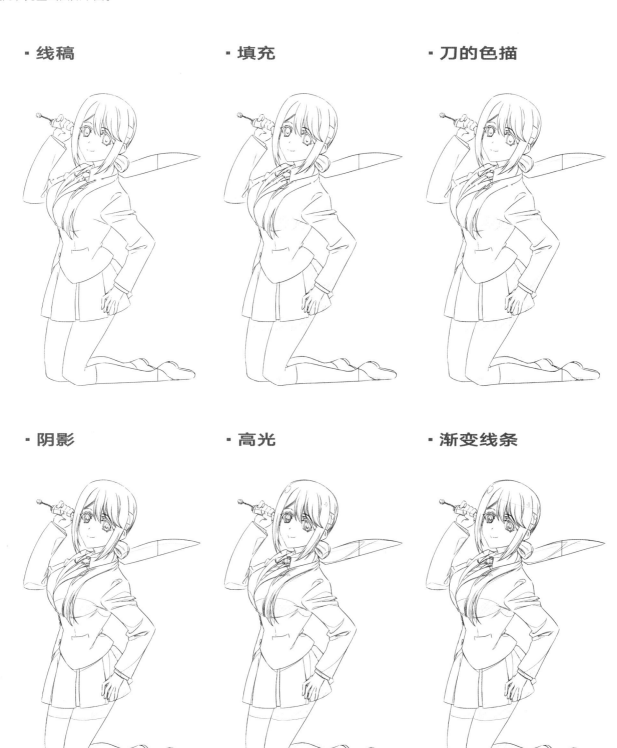

·线稿　　　　　　　　·填充　　　　　　　　·刀的色描

·阴影　　　　　　　　·高光　　　　　　　　·渐变线条

02-5 柚指定

柚本人与人偶在同一线稿图层，因此需要另建图层
画辅助线，以准确把握抱人偶的肩膀到手臂的线条。

·线稿

·填充

·阴影

·渐变线条

·高光

第 3 步

润色 负责人：岩美美香

润色步骤中给人物上色，并填充细节部位。以下将讲解绚丽多彩的各人物的上色完成过程。

03-1 人物的上色过程

分图层，给各部位填充基本色（基于人物设定的颜色）。使用加在各部位图层上的剪贴蒙版，叠加一层阴影色

高光，领带的线条、鞋子等细节部位的分别填充也通过图层进行叠加。

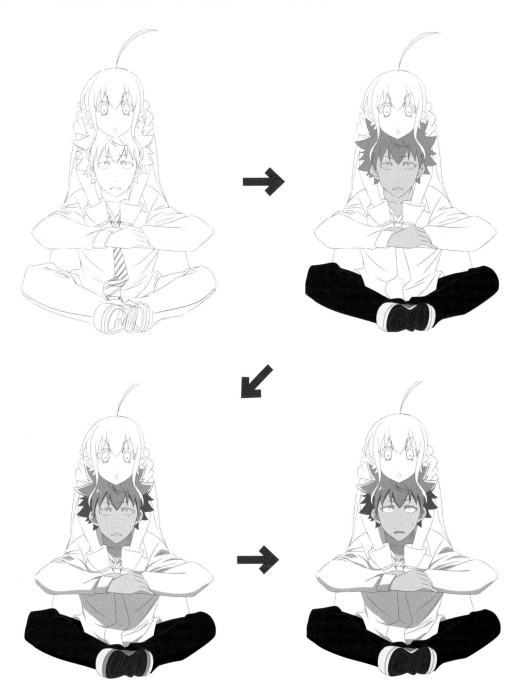

· 皮肤

· 头发、衬衫、鞋子

· 裤子、领带

03-2 瞳孔等部位的润色

瞳孔等细节部位的填充按"眼白→瞳孔基本色→阴影→高光"的顺序叠加图层。

· 瞳孔

· 古莉的头发

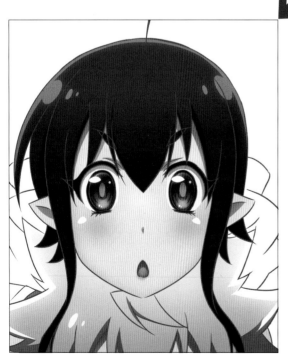

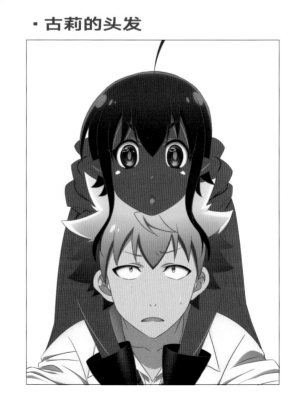

· 古莉的皮肤

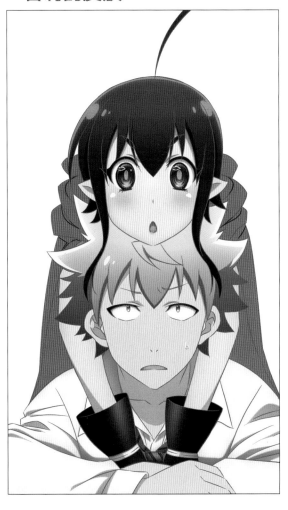

· 古莉的披风

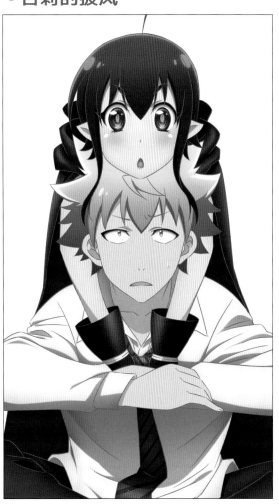

03-3 实线和阴影色描线条

　　最后修改实线和阴影色描线条的颜色。各人物润色过程
如上所述。

03-4 茜的润色

其他人物也是一样，将各部位的基础色分层进行填充，阴影色则在各部位的图层上使用剪贴蒙版进行上色。瞳孔等

细节部位的填充按 " 眼白→瞳孔基本色→阴影→瞳孔边缘→高光 " 的顺序叠加图层。

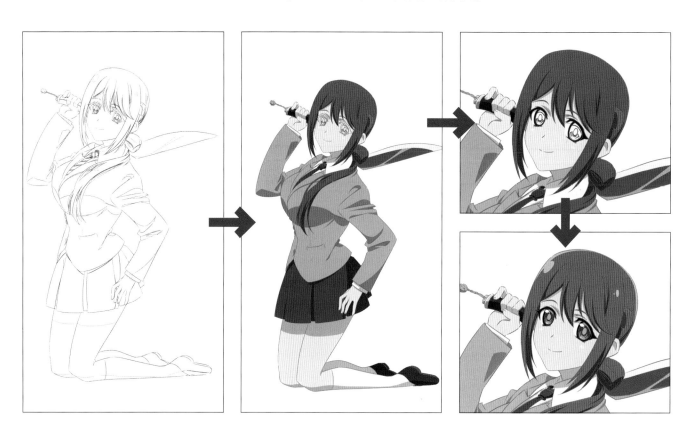

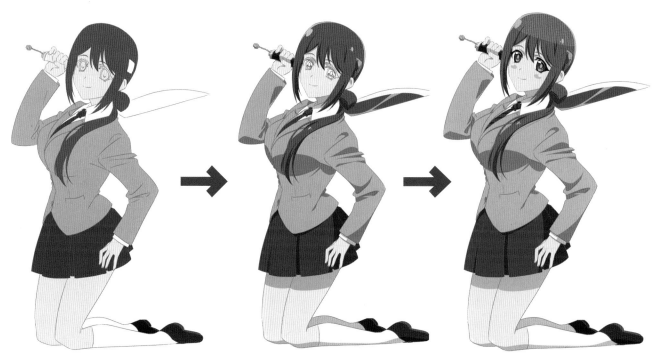

03-5 柚的润色

柚的润色，人偶的润色都是同样流程。

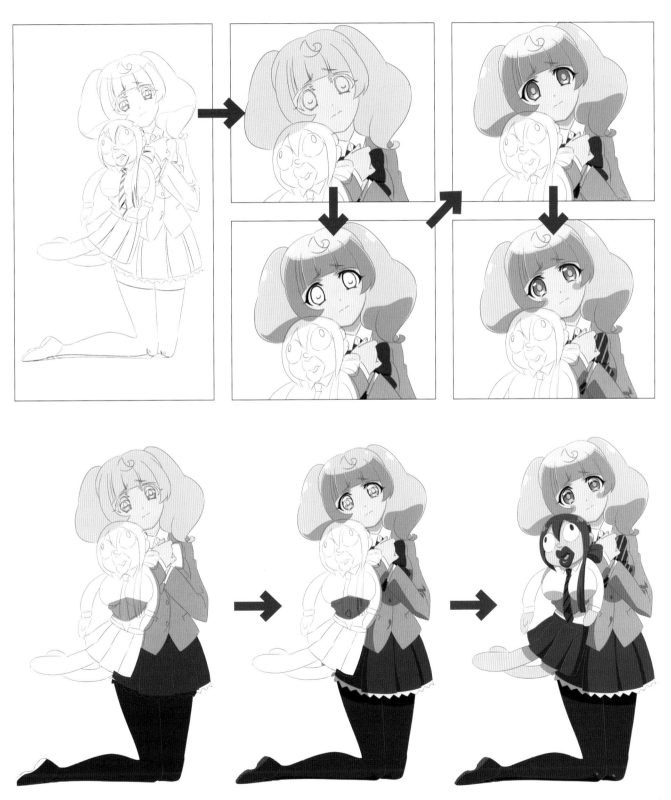

03-6 考拉里的润色

先将考拉里全身进行纯色填充，之后再按与其他人物相同的流程进行操作。

拍摄、特殊效果

负责人：岩崎敦

最后进行拍摄，完成。表情做得比较明晰（便于拍摄），以符合作品整体的欢乐氛围。添加几个简单的设计素材用作背景，以衬托本片以人物为主的风格。

04-1 拍摄处理、添加背景

·拍摄

版权画拍摄操作的主要内容是背景和人物的配置，以及添加特效。

对于人物，与正片中一样，要做头发、瞳孔、脸颊等处的渐变处理，以及考拉里的领结、制服裙的纹理粘贴等工作，但毕竟版权插画是静态的，因此要花更多的时间做出高精度、高质感、立体感。

关于本次提供的版权插画样本，展现人物的丰富表情是操作中的要点。特别是考拉里的表情塑造，我应用了能使它更加夸张的笔刷。

·背景

基于对委托方需求的理解，在保留原著格调的前提下，用心地设计、绘制背景。绘制背景部分使用了Photoshop。

クリオネの灯り

振り返ってみると、
彼女はいつも独りぼっちだった——

海天使的灯火

clione no akari

海天使的灯火

[制作团队]

导演：石川伏朗 / 原案：自然雨
剧本：莫莉斯、良、自然雨、尾中武史
人物设计：自然雨 / 音响导演：伊豆一彦
动画：坠落 / 制作：京风户的

[剧情简介]

　　小实是大家眼中饱受欺凌的孩子，小方和杏子很希望看到她的笑容，于是便充满热情地与她打了招呼以示亲近之意，但他们二人最终也没能看到小实真正的笑容。突然有一天，小实不再来上学，就这样过了两个月，小方和杏子收到了一封邮件……

感人的网络小说终成动画

　　2004年，《海天使的灯火》在网上一经发布，便为众人争相传颂，赢得一片好评，获"催泪名作"美誉。后以破竹之势，被改编成话剧、书籍，登录各大媒体，最终在粉丝的期待下拍成动画。动画的主视觉图亦是由原作者自然雨老师绘制的。以下绘制过程全部由自然雨老师讲解，内容包含了从作品构思到完成的详细过程。

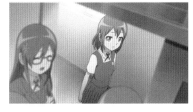

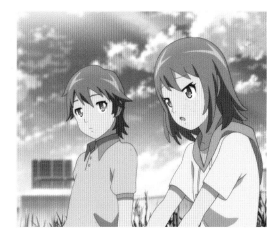

作品概念

01-1 取景地印象

我从小喜欢钓鱼，因为住处离海比较近，所以经常去钓鱼。那时候多半借港口做钓鱼根据地，港口堤坝上大概率会矗立着一座小小的防波堤灯塔，这些灯塔在我幼小的心灵里留下了莫名的亲切感。长大成人之后立志出作品，故事构思起步的瞬间，脑中即浮现出灯塔的形象。

随即便有了故事的大致轮廓——一个少女，她努力坚强地照顾着他人的感受，最终从孤独中解脱，恢复笑容。不远处的堤坝上，一座灯塔始终照亮着迷途，指引着大海的方向。

[取景地印象]

· 有灯塔的海岸
· 消波块

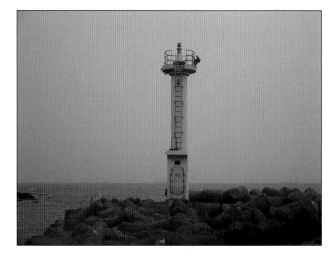
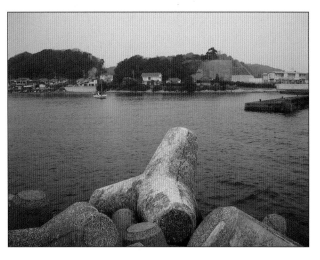
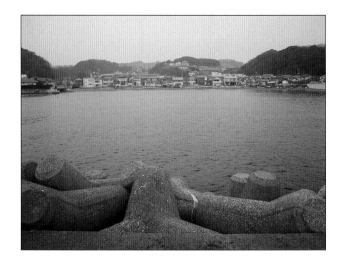

01-2 主视觉图草图、构图的确定过程

关于构图，一开始就确定它是唯一了。随着作品绘制时间越来越久，自己对故事的理解也越来越深，但我愈加确信这个作品就是这样的构图。成图和草图之间，仅有三人笑容的特写和文本位置的区别，即草图中人物眼睛闭合，成图中人物眼睛睁开。

[作品主题、要素]

- **欺凌**
- **情感**
- **纯真的温暖**

作品名称是《海天使的灯火》，所以灯火一定要画得够漂亮。其次，灯塔和消波块是必备要素。一座灯塔独自矗立在暗沉的大海中，象征着孤独的主人公小实；消波块具有强大的打击力，能抵消任何海浪，象征着对抗欺凌的小方、杏子、小实三个人之间强烈的情感关系。

[主要人物]

· 小实

体弱多病，经常遭受欺凌的女孩子，纯真又感性，对小方、杏子有着莫名的爱意。

· 小方

文静稳重的男孩，想帮助小实，却总是无法付诸行动，与杏子是发小，关系很好。

· 杏子

性格爽朗，懂得体贴人的一个女孩子，一直关照着小实，与小方是发小，关系很好。

线稿

所有工作均在数码环境下进行。主要使用的工具是"Paint Tool SAI",绘制出的线条带有可爱的圆润感。

02-1 人物线稿

线稿直接用数位板绘制。使用的数位板是"WACOM Intuos PRO",未使用扫描仪。

绘制时可以减少线条量,并努力在线条上增添带有圆润的柔和感,以营造出人物的清爽和可爱。

[主要人物 (近景)]

[主要人物 (中景)]

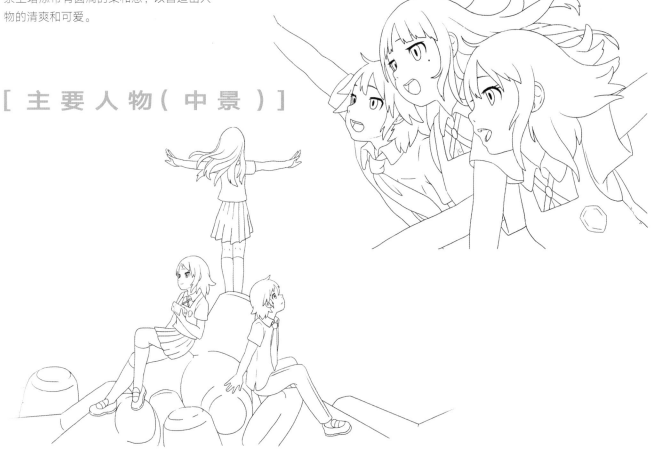

[其他人物]

上色

整体填充，然后添加阴影、高光。此时已略现成图状态，作业即在该状态下继续进行，人物形象逐渐清晰的过程也更加一目了然。

03-1 底色

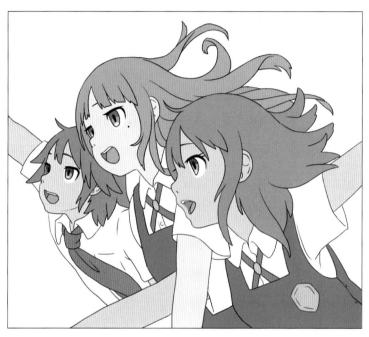

基于对成图印象的构想进行上色。有时整体上过一遍色之后，需要进行少许色调调整。之后添加特效，添加特效后有时画面氛围又有改变，届时再调整即可。

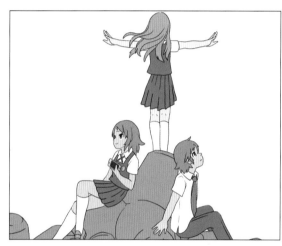

03-2 阴影

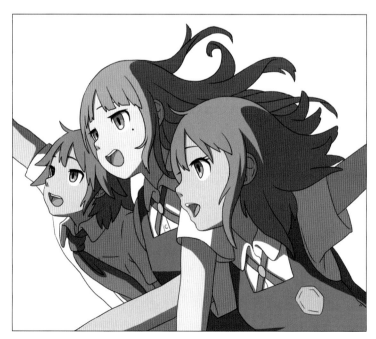

阴影的添加尝试了一种能体现2D画面独特魅力的方法，并未参考真人版或3DCG中那种精准的添加方式。最后剑走偏锋，在本该有阴影的地方不加阴影，在本不该有阴影的地方特意加了阴影。顺便说一下，我个人认为的独特阴影风格，是不使用任何模糊效果，整体感觉比较浓厚的。

03-3 高光（瞳孔）

之前打高光基本随性自由，最近开始在一定的规则框架内操作。从瞳孔中心起，向左边或右边用白色逐个涂圆形的

大、小光，在对面一侧添加一个中等大小的椭圆形光。最后在瞳孔中心部位，结合人物形象上色，完成。

03-4 高光（头发和脸颊）

头发和脸颊的高光添加方法同上。

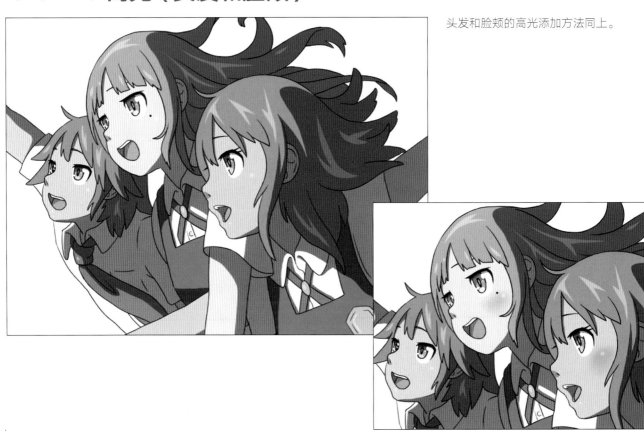

背景

04-1 灯塔

背景未做如人物绘制时那样的轮廓线，基本仅靠色彩展现，这样可以让景致更真实，并保证人物的存在感。

04-2 海岸

区分近景、远景画法的关键是采用空气远近法，即近景用
正常颜色描绘，远景则调低饱和度和明度，并添加雾霭效果。

［ 中 央 处 海 岸 ］

［ 下 部 海 岸 ］

04-3 波浪

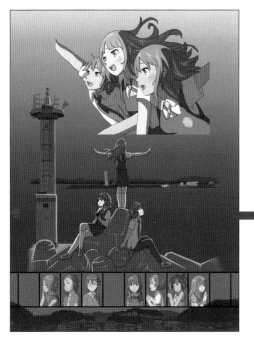

水波的展现并未花太多心思，毕竟只是动画（漫画），因此仅做了"へ"字形。

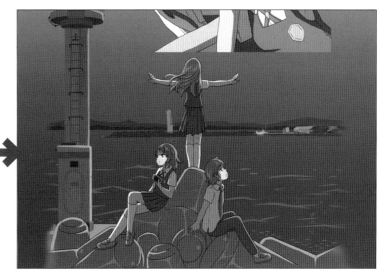

第 5 步	
# 效果	接下来是应用于整个画面的光照效果。光照与作品主题有关联，是一个关键要素，以下是添加过程的详解。

05-1 街上的灯光

我主要使用的工具是"Paint Tool SAI"，在混合模式为"发光"的图层中，使用画笔轮廓较模糊的笔刷绘制，无法简单做出发光效果的部位。叠加一个略微调低不透明度的图层，再次描画，这样基本就可以做出美观的发光效果了。

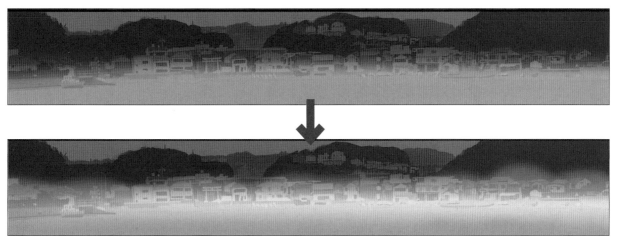

05-2 灯塔的灯（远处）

　　远处灯塔与近处灯塔的区别在于其光照效果用横向线条的
反射来表现。不过上色之后两者仅颜色不同，基本无差异。

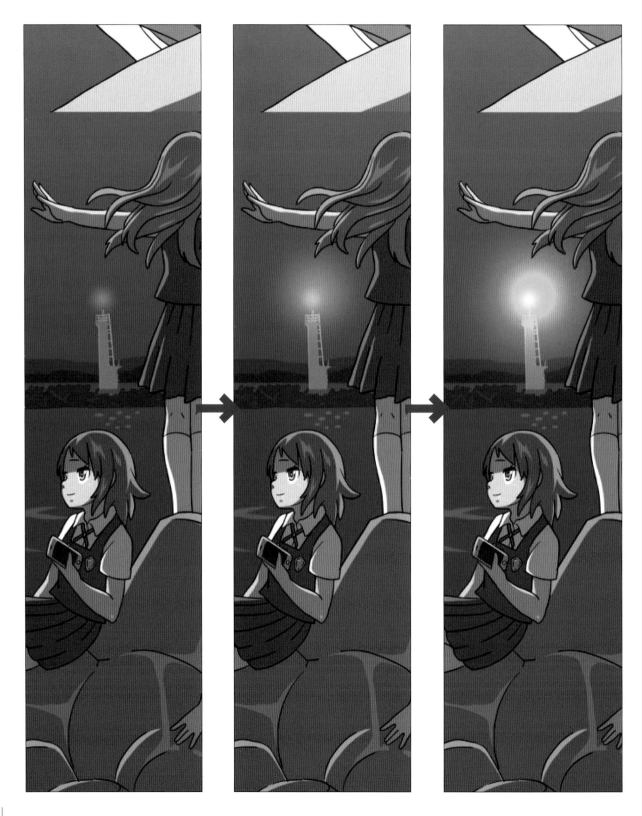

05-3 灯塔的灯（近前）

近前的灯塔使用与远处灯塔不同的颜色，逐步完成。两座灯塔对比效果如下图。

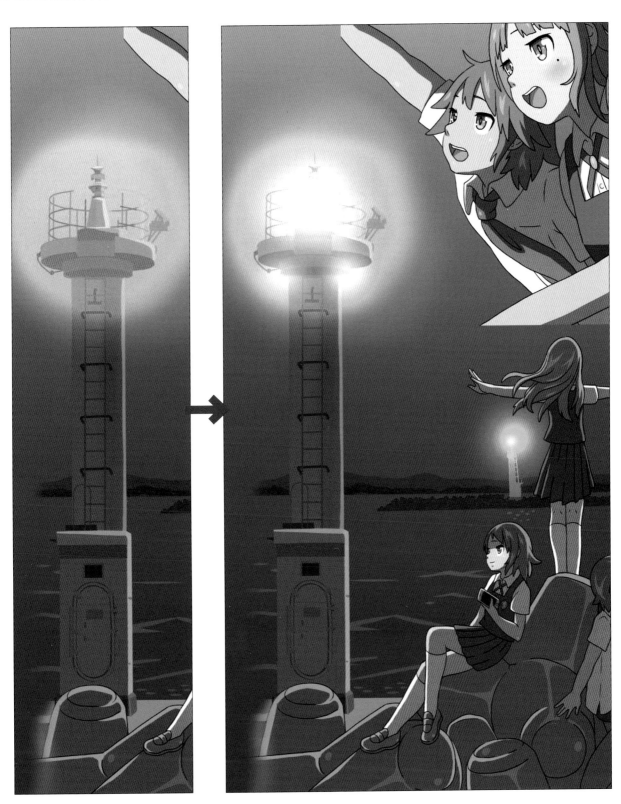

05-4 中央处的街道灯光

光照效果的制作步骤基本如"05-1"部分所述。但是因背景色的影响，有时发光效果并不理想。这时需要再加一个图层，再铺一层效果，且有时混合模式不用"发光"，而用"滤色"或"叠加"。具体使用哪个，取决于使用颜色、所画场景（背景色）等因素，根据实际情况调整即可。

05-5 光照效果

光照效果的终极追求，是做出璀璨零星如宝石一般的街道灯光，因此特意避开了写实描画。相信大多数人看到《海天使的灯火》的"灯火"，首先想到的是橘黄色，因此我把橘黄色部分做得最抢眼，最后再调整整体的平衡。然后我还想让画面带上一层粉彩画的格调。

05-6 三棱镜效果

三棱镜效果的制作步骤同"05-1"所述，在混合模式为"发光"的图层中，使用画笔轮廓较模糊的笔刷绘制。用"发光"模式将蓝、红、绿叠加描画，做出三棱镜发光效果。关于三棱镜效果代表的意义，首先在象征意义上与消波块相同，

展现了三个人稳固的情感关联。三个人的瞳孔颜色代表了各自的印象色——小方蓝色，杏子红色，小实绿色，该设定源自色光的三原色。这三种颜色的光重合在一起后，会生出强烈的光照白。白色既是海天使的颜色，也是灯塔的颜色。

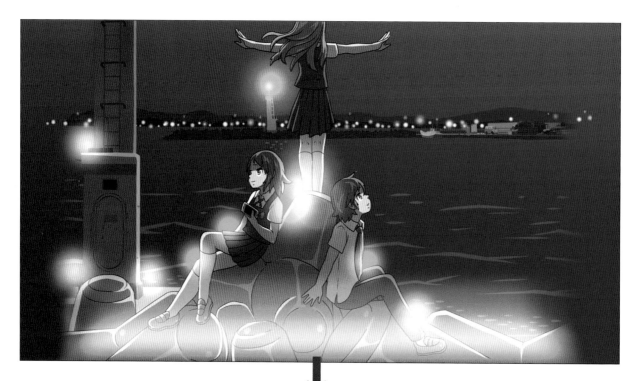

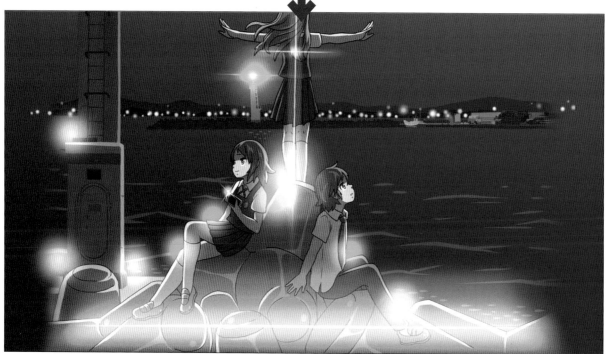

05-7 光照气泡

光照气泡设计基于"灯火"主题。气泡中的画面选自剧中作画精美的重要场景。

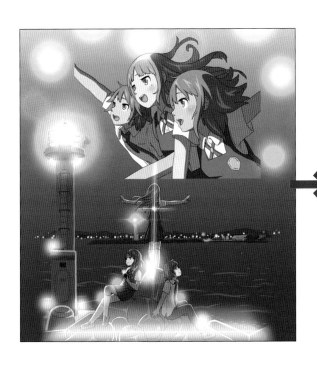 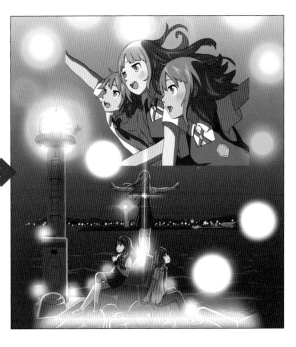

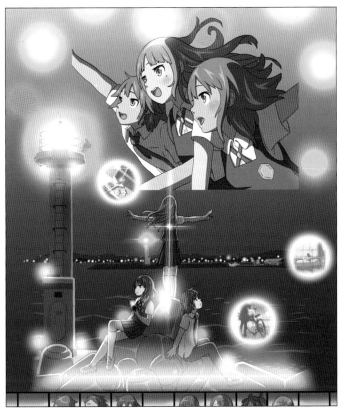

［放入场景］

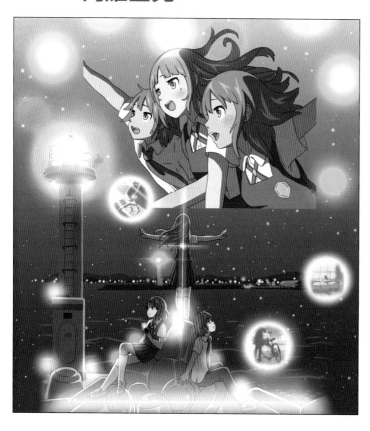

首先,将背景颜色统一刷成低饱和度的暗蓝色,为之后微小星点的闪耀铺路。星光颜色主要使用红、蓝、白三种颜色。关于平衡和协调,整体查看画面,凭自己的感觉嵌入就好,用语言很难讲清楚。但其实这次我嵌得多了,因为星空、大海、街道灯光三者在画面上的融合略有些紧凑。

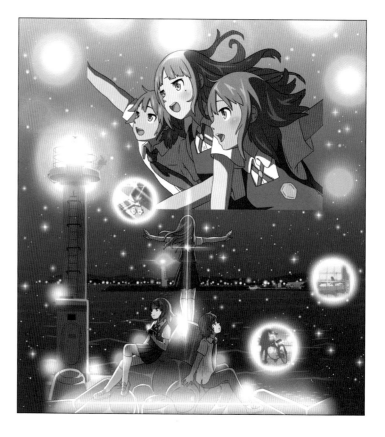

润色

06-1 添加文字，润色收尾

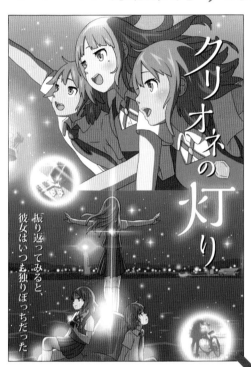

　　初期，标题和宣传语竖向一条线摆放在画面中央。之后，制作推行人员表示当前位置（如图）最稳定，于是便确定下来。标题委托设计师制作，成果非常符合作品氛围，深得我心。

　　作品标题中的"灯"是一个在设计时给予了特殊关照的字，因为它的颜色、设计稍有不慎即会偏向恐怖氛围。标题文字起初很小，之后制片人建议做大，于是便有了现在这个尺寸。

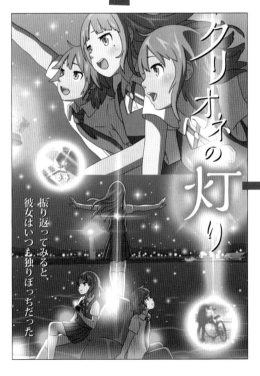

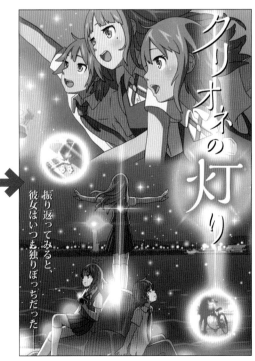